中国画名师典范课堂

花鸟写意基础技法

李罗 仇铮——著

江苏凤凰美术出版社

前言

《中国画名师典范课堂》这套丛书，是我社一套引领大众艺术从入门到精进的绘画类精品图书，亦是我社多年技法类图书出版的延伸。艺术融入生活，已与每位读者息息相关，当您翻开这套具有传统艺术气息的绘画技法图书，曾蕴含于内的艺术热情及对美好事物的喜爱，都会随着这本书一页页的展阅而变得清晰而鲜活起来！

这套书能引领你穿越经典传统绘画，徜徉于润泽的笔墨中，或者陶醉在斑斓的色彩里，甚至沉浸于素雅无华的线条里。通过学习绘画，释放内心的压力与情怀。为此，我们邀请优秀艺术家，甚至卓越的老艺术家，不拘一格为大家呈现各种绘画艺术，点拨学画要技，示范并解析绘画细节，以一种新颖、简洁明快的呈现方式，引导学画者轻松步入艺术殿堂。

本书包括基础入门、写生串联、创作演绎等各种技法层次，希望给喜爱绘画的读者带来更多的信心和学习方法。

责 编

2018 年 12 月

作者自序

上世纪八十年代，我应邀参与了少儿国画启蒙教育，继而又承担了老年大学和文化馆不同年龄段爱好者的写意花鸟画课程的讲授。随后还在南京艺术学院、南京师范大学、南京电视大学、南京财经大学等艺术院校或相关学科授课或开设艺术讲座。在我多年的教学实践中，欣喜地发现：中华民族的优秀艺术文化传统深受广泛群众的认同和喜爱。同时意识到，民族文化艺术的传承任重道远，我们责无旁贷地继承和发扬这些宝贵的精神财富。

1997年6月，应现在的江苏凤凰美术出版社邀约，我曾出版了《小画家·ABC》，随后几年多次加印此书。2004年4月此书再次修订改版，又出版了《中国画》（少儿美术培训班教材），在不到八个月的时间里曾增印过三次……其实，我发现此书并不单纯被少年儿童们选用，有许多老年大学学员及一些中青年的绘画爱好者也把此书用作学画入门的学习资料。

为了满足国画爱好者进一步拓展、提高的需要。我不断扩充了『学技法，练笔墨』的基础部分，同时增编了『师造化，练手眼』、『懂章法，能创作』两大部分的新内容，分别命名为《花鸟写意之基础技法》《花鸟写意之创作技法》，分四册出版，以飨读者。在此，我非常感谢出版社编辑的辛勤工作，与我一起研究、拓展和丰富丛书的内容。同时也感谢广大绘画爱好者一直以来对我教学成果的青睐！

是为序。

李罗　2018年3月

目录

中国画是中华民族文化艺术的重要组成部分之一，具有悠久的历史和传统，是世界美术之林中独具风格的民族绘画体系。我们理所当然地要继承并发扬光大。

一、走近中国画

中国画从内容上可分为：人物画、山水画、花鸟画（含翎毛、走兽、鱼虫）等科。从表现手法上可大致分为：工笔、写意、没骨、界画、设色、水墨、泼彩等。通常又简称为三大类，即：工笔画、写意画和兼工带写（即小写意）。画幅形式有：壁画、屏幛、卷轴、册页、扇面等，并要加以特有的装裱工艺。

二、学习入门

学习中国画，可根据年龄大小、知识结构、兴趣爱好、个性秉赋等不同的主客观条件而决定从何入手。一般可选择从工笔或从写意入手，也可分阶段、分类别学习。

本书使初学者从写意画入手，从中领略中国画的写意精神和意趣，并掌握一些基本技法、常识。具体方法如下：

1.从临摹入手，认真领会技法，努力解决造型和笔墨等问题。

2.仔细观察自然，勤于写生，提高眼的观察能力和手的表现能力。

3.认真积累素材。

4.多读书，尤其是诗词佳句，培养、提高文学修养。

5.刻苦练习书法，提高笔墨水平。

三、必备工具、材料及保管常识

1.毛笔

毛笔有硬毫、软毫、兼毫三大类：

1）硬毫：狼毫、紫毫、山马毛、猪鬃、马鬃、鼠须、石獾毛等毫均为硬毫，它的特点是弹力好、蓄水较少、水流注较快，用其画出的线条，笔触易感挺拔、有力、流畅、富有弹性，并易出现枯笔。

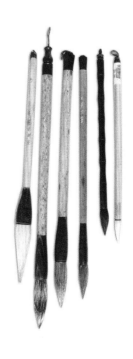

2）软毫：羊毛、兔毛、胎毛及其他禽鸟之毛均为软毫。它的特点是蓄水较多、流注较慢，用其画出的线面笔触墨色滋润、圆浑，浓淡枯湿变化丰富。

3）兼毫：顾名思义，即一支笔的笔头同时由软、硬毫搭配制成，其性能介于软、硬毫之间，使用起来比较顺手。

同时，每种毫毛的笔头还有长短、粗细、大小之分。

2. 颜料

专用的中国画颜料，在形制上有锡管装和胶片盒装。前者可直接挤出使用，后者需用开水泡化后使用，这种颜料质地比较细，但价格较贵。

3. 墨

用油烟块墨于砚石上磨出的墨汁或瓶装书画墨汁都可以。

4. 纸张

用于写意画的纸张多为生宣、生绢，也有用皮纸、元书纸、毛边纸的。安徽、浙江、四川、福建等地均有出产，徽宣较好。

5. 笔洗

用于洗笔的盛水器皿。如陶瓷、玻璃、塑料等瓶罐，凡能盛水的容器均可使用。

6. 调色盘

白色、平底瓷盘或搪瓷盘均可（白色盘底可看清调色、墨的深浅变化），陶瓷的专用调色套盘（碟）在家里使用比较理想。

四、笔墨的基本形态

作画时，每一处，一花、一叶、一枝等都不是用一种笔法、一种墨法画就，而是心与手的有机结合，随着表现物象的不同而选用不同色墨、水分、线条、点虱去表现。还由于作画时，指、腕及肘的运用、力度、方向、使转的变化不同，使笔在纸上留下丰富多彩的笔触效果。

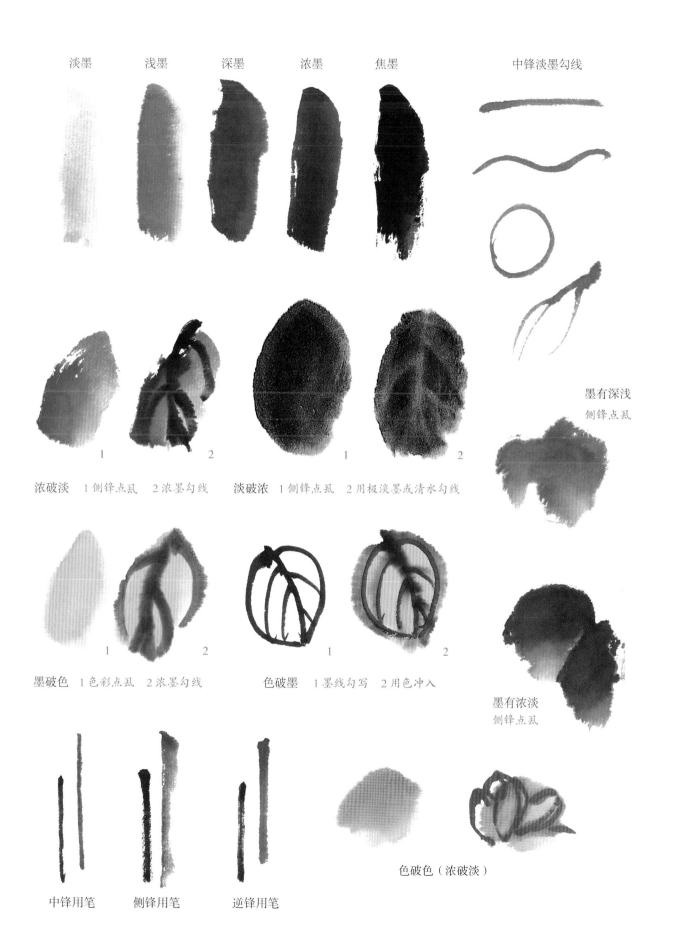

淡墨　　浅墨　　深墨　　浓墨　　焦墨　　　　中锋淡墨勾线

浓破淡　1 侧锋点厾　2 浓墨勾线　　淡破浓　1 侧锋点厾　2 用极淡墨或清水勾线

墨破色　1 色彩点厾　2 浓墨勾线　　色破墨　1 墨线勾写　2 用色冲入

墨有深浅
侧锋点厾

墨有浓淡
侧锋点厾

色破色（浓破淡）

中锋用笔　　侧锋用笔　　逆锋用笔

二　范图及解析

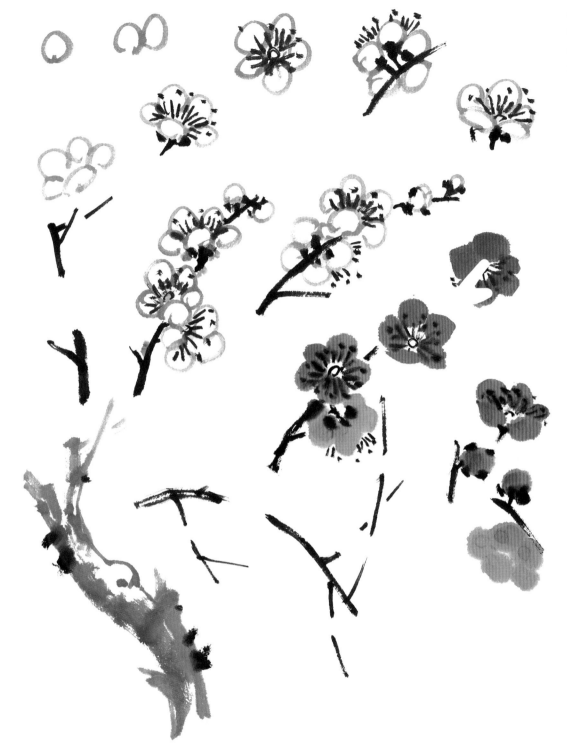

　　梅花，蔷薇科，落叶乔木，性耐寒，叶圆卵形，先开花后长叶。每年春节前后开花，花分白、粉红、朱红、胭脂、绿色等。花瓣有单圆形五出，复瓣十数片，入画时常采用勾花和点花的手法，近似圆形画出，细枝着花、老干无朵。画花要注意疏密、聚散、向背、正侧、前后等变化。

　　一般先画枝干，粗干、细干、粗枝、细枝、嫩枝渐次分权变细画出。下笔前要心中有数，根据构图先确定笔势，笔上水要少，画枝时要注意"留眼"，即留出着花或前面的枝干的位置。同时要求笔断气连，笔断意连。

　　花有正、侧、背、俯、仰之分，注意花的造

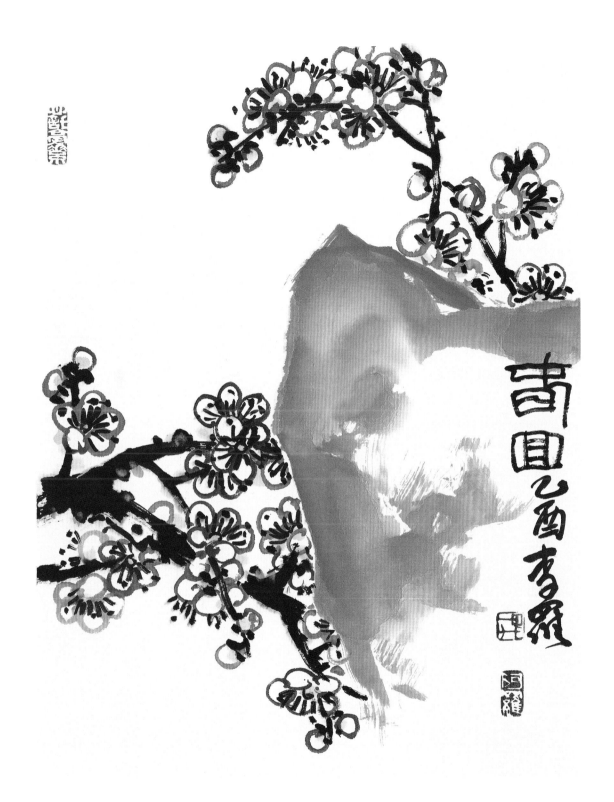

型及蕊、萼、蒂均有不同形态。一般白花可直接用淡墨勾成，也有勾好后再在花心或花蒂处加点淡红或淡绿色。点厾梅花是画有色梅花最常用的方法，调色时注意先淡后深，在笔头上过渡要明显且自然，点厾梅花时侧、中锋灵活使用。

粉红花，可用曙红调水或曙红加粉白；淡红花，亦可用朱磦加曙红；深红花，可用曙红或曙红配胭脂。绿梅可用勾填法，也可以用石绿调藤黄加淡墨点厾。花勾好后或点好以后，分别选用墨、黄、胭脂勾点花蕊。花萼、花蒂用墨或胭脂点成。

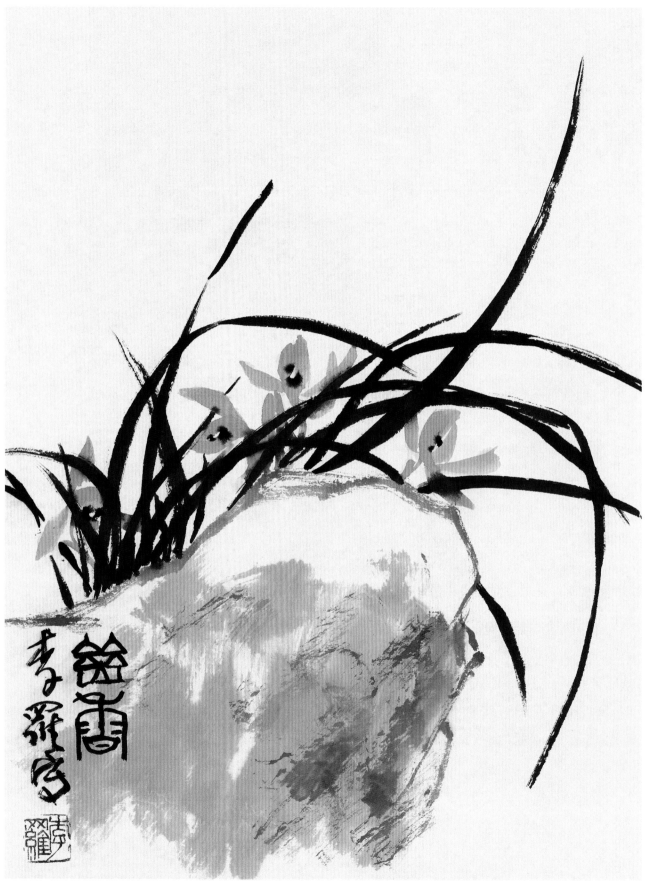

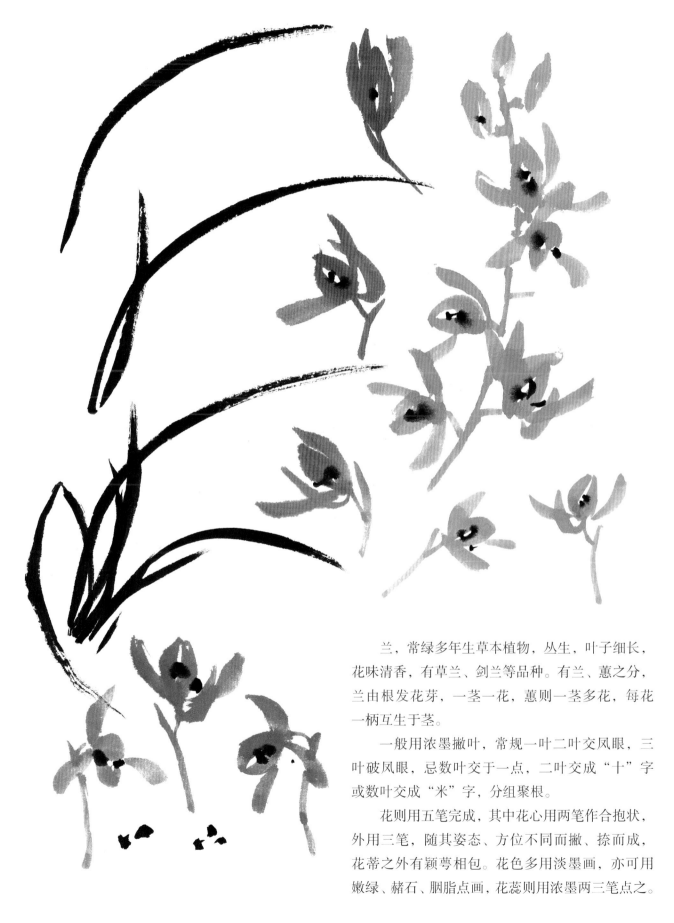

　　兰，常绿多年生草本植物，丛生，叶子细长，花味清香，有草兰、剑兰等品种。有兰、蕙之分，兰由根发花芽，一茎一花，蕙则一茎多花，每花一柄互生于茎。

　　一般用浓墨撇叶，常规一叶二叶交凤眼，三叶破凤眼，忌数叶交于一点，二叶交成"十"字或数叶交成"米"字，分组聚根。

　　花则用五笔完成，其中花心用两笔作合抱状，外用三笔，随其姿态、方位不同而撇、捺而成，花蒂之外有颖萼相包。花色多用淡墨画，亦可用嫩绿、赭石、胭脂点画，花蕊则用浓墨两三笔点之。

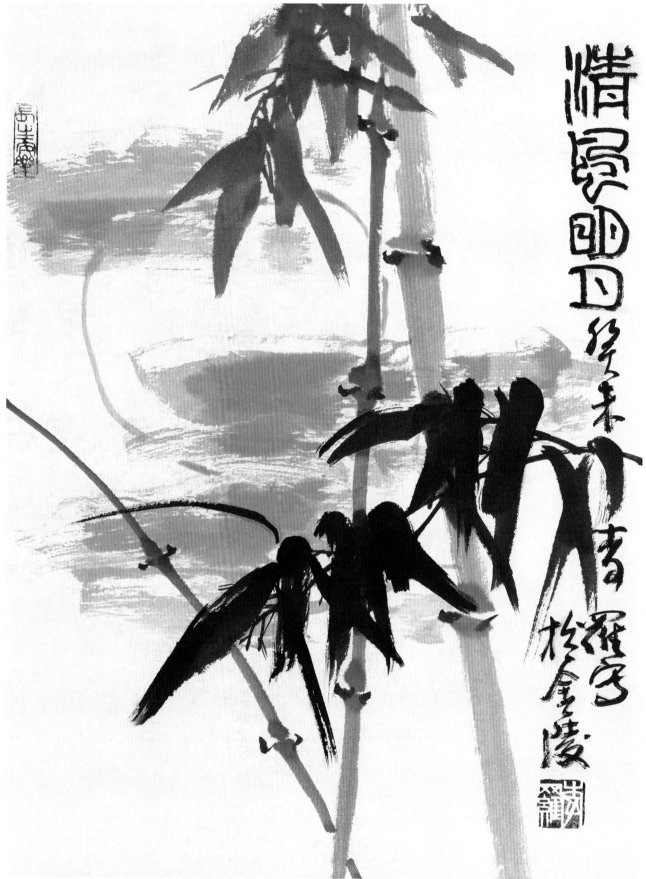

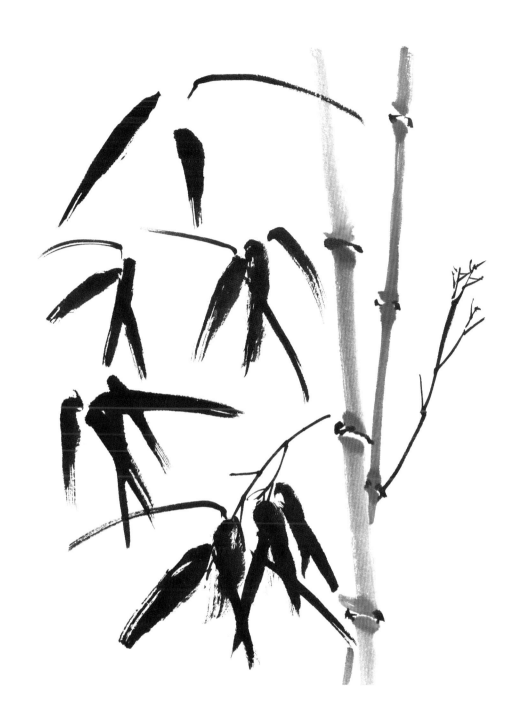

　　竹，有木质化的竿和根。竿挺直多节，节间多中空，梢及根部节距短，中部节距长，节间生细枝。细枝节生叶，叶较长，上圆下尖，有短柄。幼芽自根部发出即笋。

　　人们常将竹的中空、多节、挺直，比喻人品虚心、高尚、耿直，因此多与梅、兰、松、石、菊、柏搭配组画。

　　画时注意竹竿用淡墨，侧锋用笔，节处要顿笔，强调竹节特征，笔上水分不宜多，行笔平直、节节相贯，稍干后加浓墨节点。注意画一组竹竿时不能平行，也不要与纸边平行，相交处不能安排在中间，或三根竿不能交于一点。一幅画中数竿也要注意粗细、深浅的变化。叶须发于细枝上，一般采用浓墨撇叶。叶有正、侧、反等多角度变化，故画时也要注意提、按、行、驻，组合形式把握好"个""介""人"字的变化穿插，以及数量上的多少变化。忌平行、平均，忌数叶、数竿交于一点。竹竿在画幅内上下应虚出。

9

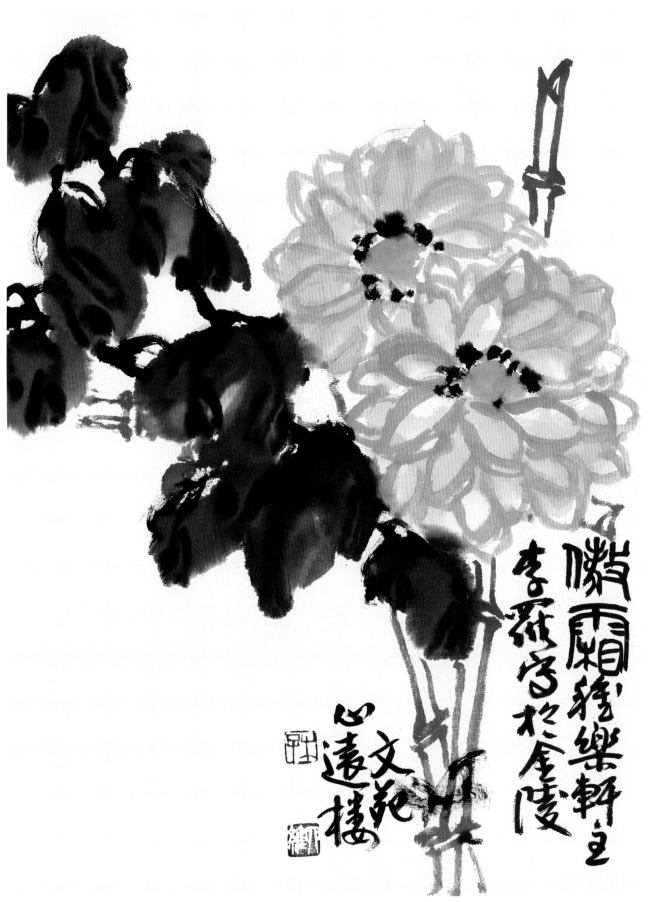

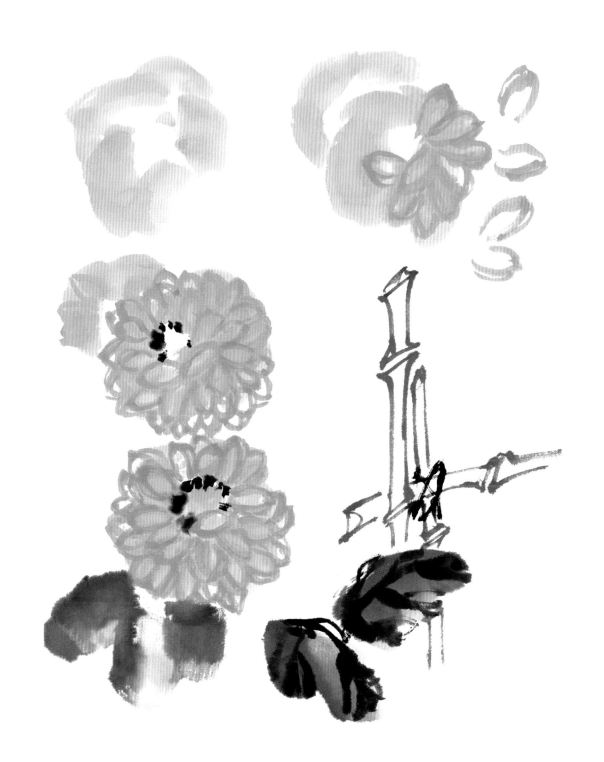

　　菊，多年生草本，叶边缘具粗大锯齿深裂，呈长卵形五裂互生。秋季开花，头状花序顶生或腋生，其性耐寒，故有"此花开后更无花"之说。因品种繁多，花期较长，为深秋时节主要观赏花卉。

　　菊花色彩主要有黄、白、绿、大红、粉紫、深紫等，有单瓣、复瓣之分。菊花的形状有球形、塔形、碗形、盘形等。画时要瓣瓣聚心，可先勾形，后着色；也有先点乩大色块（圆形或椭圆形），再用同类深色勾勒出花瓣结构。

　　叶可用淡墨或花青调墨、汁绿点出，待未干之时勾叶脉。勾叶脉时注意叶形及姿态的变化，注意叶柄短而近茎生长（互生），故构图要考虑安排出疏密、浓淡及前后层次的变化。

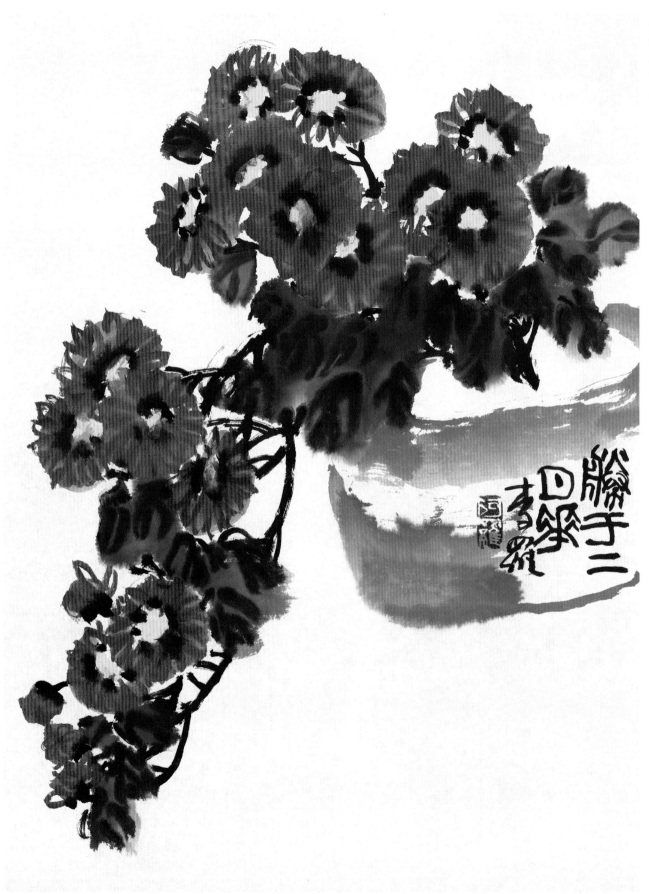

画款：胜于二月花

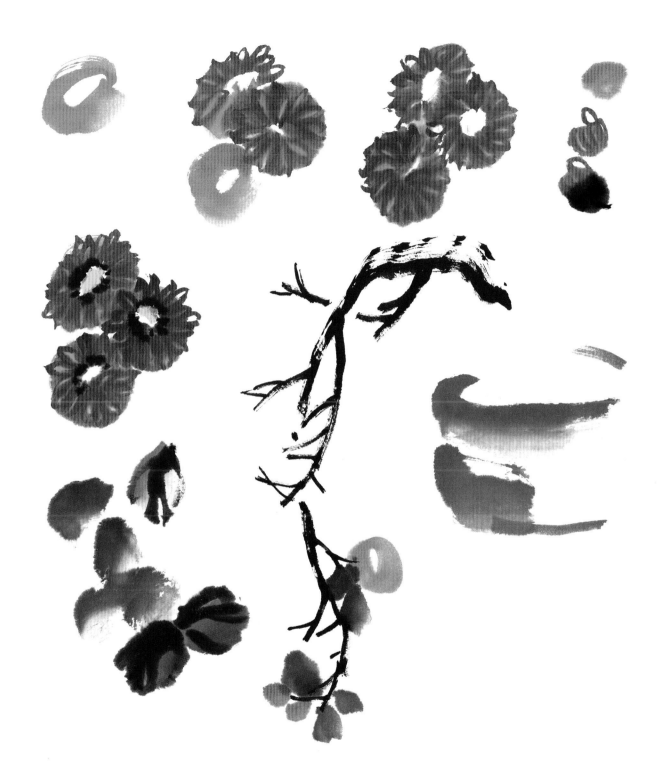

基 础 技 法

悬崖菊，栽培成向下垂悬的菊花。花开时，繁花满枝，极为美丽，色彩有黄、白、淡红、深红、粉紫色等，供盆栽或庭园土山点缀用。

画法程序与菊花相同，先勾花，再着色；或先点厾颜色再勾花。画花要注意花的组合疏密和姿态变化：一般上大下小呈三角形，同时注意花朵自身的角度变化和花朵之间的前后安排。叶可用淡墨、花青墨或汁绿点厾。因叶小，故可不考虑裂缺及锯齿形，趁湿勾叶脉。花苞呈扁圆形，花托和花蕊浓墨点。茎与藤的画法相似，用笔注意苍劲、厚实、疏密穿插，上粗下细，其中有嫩枝时隐时现，更能表达出前后层次。

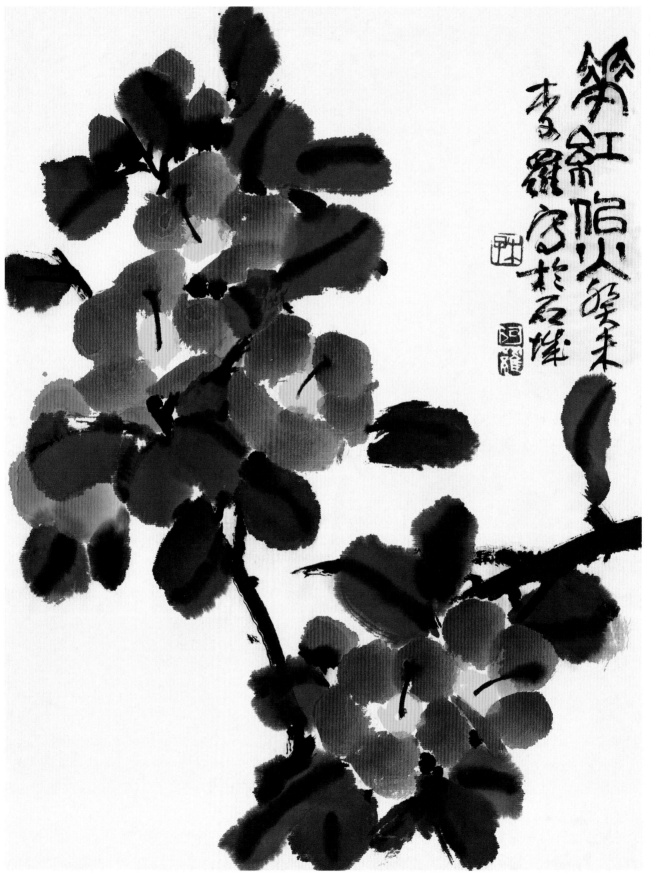

14

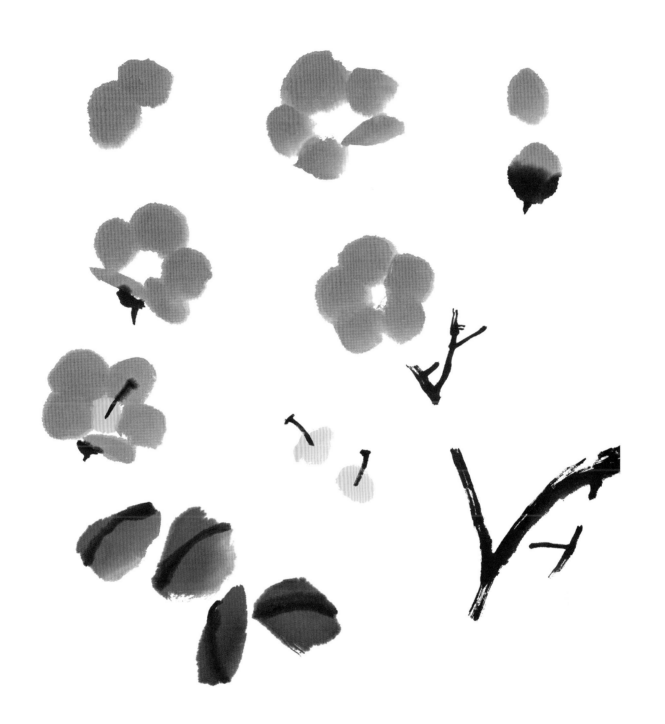

　　茶花，常绿灌木或小乔木。叶革质，卵形或椭圆形，正面光亮，边缘细齿。秋末开花，花形大，形有单瓣、重瓣，色有白色、淡绿、粉红、大红等。

　　选用单瓣茶花入画，用朱磦加曙红，或大红加牡丹红。先将朱磦调淡浸入笔腹，再用笔蘸少许曙红调和部分朱磦，再提起笔用笔尖蘸曙红，侧锋点乩，笔触大些，五瓣组合同梅花。整幅画中花朵要注意正、侧、俯、仰、背的变化。

　　叶用墨、花青墨或汁绿点之，注意叶随姿态不同而形状有变，同时注意墨色深浅变化。叶脉只勾中间主叶脉即可。

　　因其木质枝干，故勾画时特别注意其质地感觉，用中锋画之，粗细搭配，疏密有致。

　　花蕊，雄蕊数多而密，用藤黄点出；雌蕊一枝且较长，用浓墨画在雄蕊的中心部位，同时注意花蕊应随花朵朝向变化而呈不同方向。

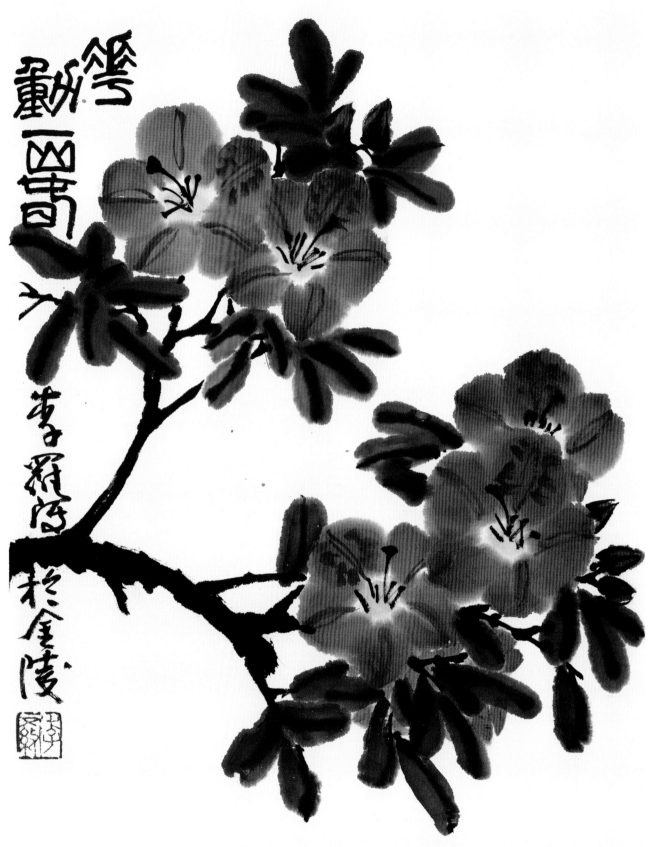

画款：花动一山春

16

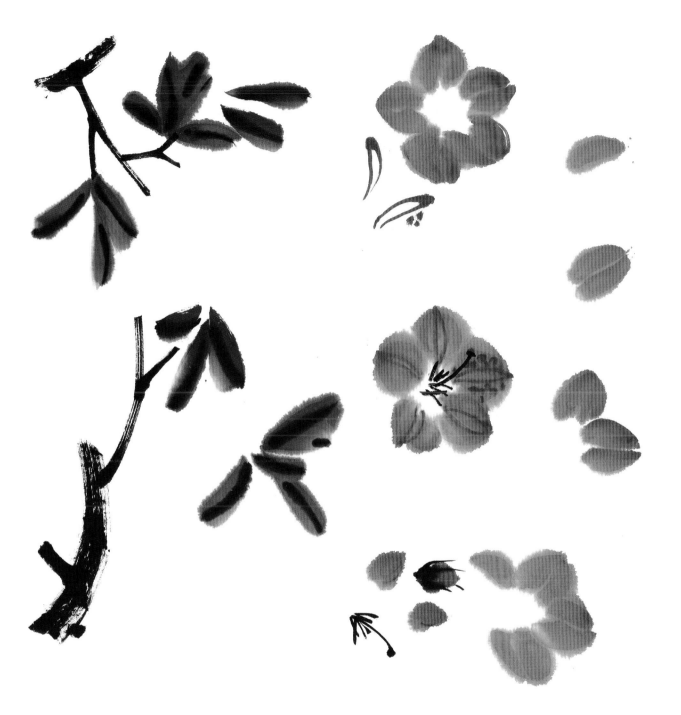

　　杜鹃花，亦称"映山红"。半常绿或落叶灌木，多分枝，叶互生，卵状椭圆形。春季开花，花冠阔斗形，2—6朵簇生枝端，多为红色，亦见有白、粉青莲等色。

　　用水将曙红破淡蘸至笔腹部，笔尖端再加蘸少许较深的同类色，分两笔侧锋点瓦成外深内淡的花瓣，五瓣组成一朵花，其中只有一瓣略大。花瓣半湿时，勾上花瓣中的两条纹，并在大瓣上点少许小点。勾线时需注意其造型、朝向、姿态，要聚心，且线条在花瓣顶端也要聚拢，勾线及小点为较深同类色即可。雌蕊一枚稍长，雄蕊数枚较短，要注意交待朝向，浓墨写之。枝条用重墨写出，有藏有露，有主次、粗细、走势变化。老干不着花。中型笔点瓦叶，卵状椭圆形，浓墨勾出叶脉。

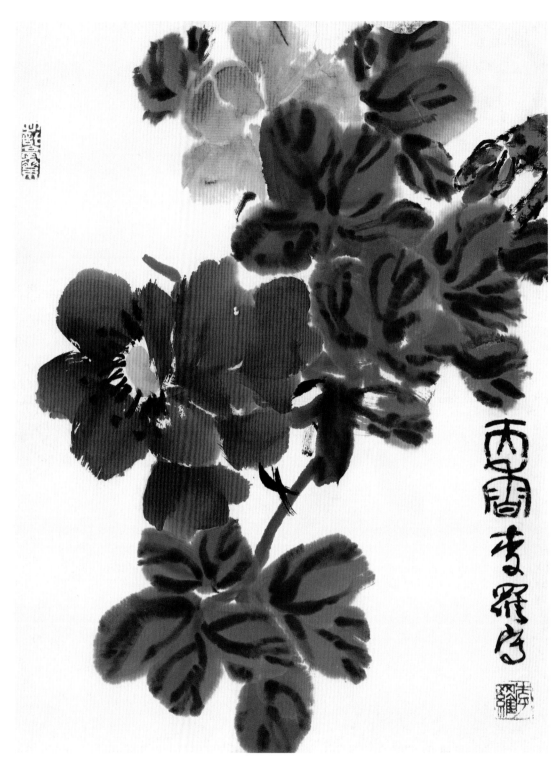

【牡丹】

画款：天香

牡丹，落叶小灌木，叶柄较长，二回三复叶，小叶多三裂，故有"三叉九顶"之说。花单生，形大，有单瓣、复瓣之别，形似盘、盅、球、塔各不相同。花瓣大、薄，有深浅不等之裂缺。花色有白、黄、红、紫、绿、粉等多种，晚春谷雨时节开花，雍容华贵、娇媚多姿，富观赏价值，现为我国国花。

先在笔上蘸得饱满的胭脂，再用笔尖蘸少许墨（或深蓝、花青或酞青蓝），不要调得过于均匀，侧锋由花心或花顶往外点甩，花冠上部用小笔触，外侧用大笔触。因其花蕊有聚散两种，点花冠前必须定好是否留出花蕊的空白，散者则要用细笔侧锋点出竖立之细长花瓣。

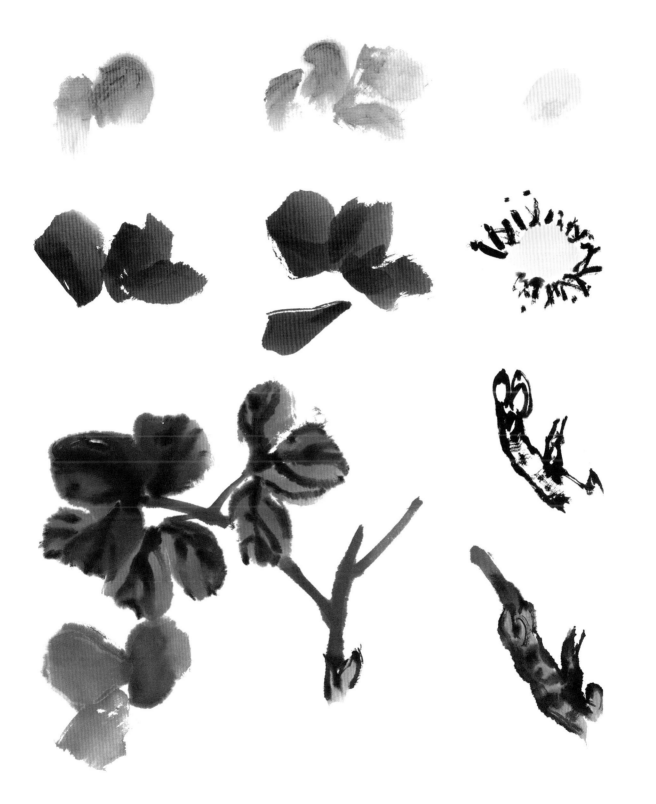

画叶，自嫩枝上出长柄，柄端有三组共九片叶，数柄叶互生于嫩枝各方上下，有重叠遮挡，同时每片叶又有位置、角度、大小、宽窄不同的变化，点厾时须组合安排，又要符合整体构图之需，千万不可使其紧紧围绕花头一圈。

用深浅不同的淡墨点厾完毕，待半干时勾叶脉，补叶柄。

画老干，可用没骨法一次侧锋写出，须有干湿浓淡的变化。如果老干用浓墨双勾，再色冲墨，更使其浑厚、滋润，老辣感加强。

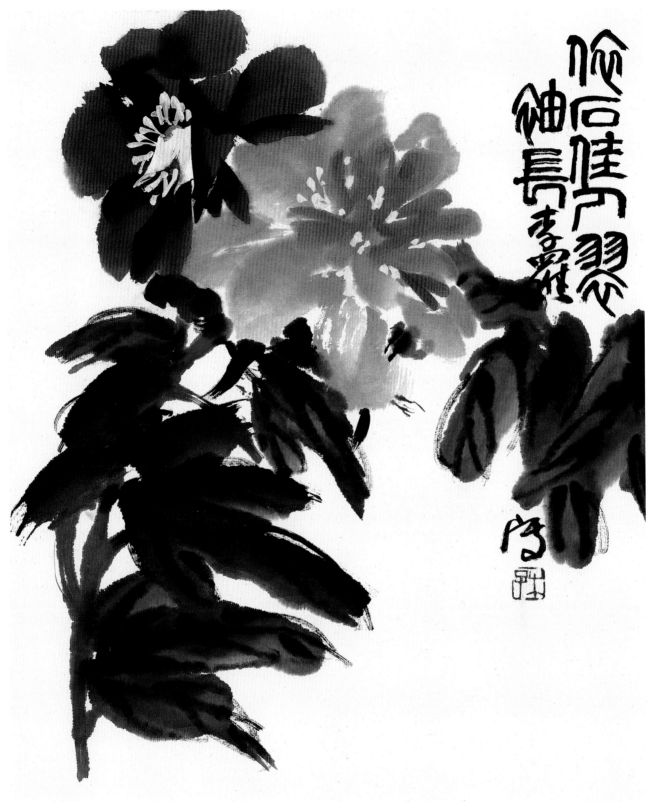

【芍药】

画款：依石住人翠袖长

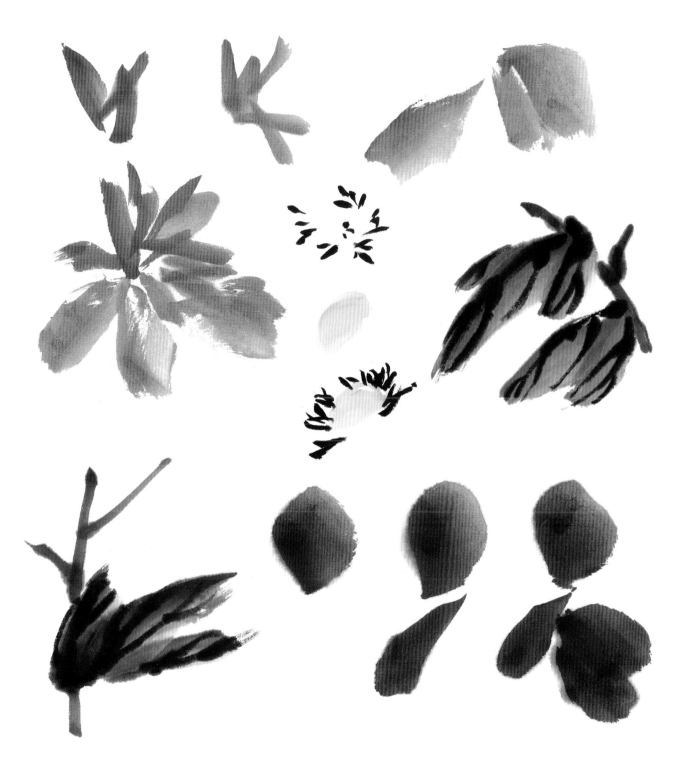

　　芍药，多年生草本。叶柄较短，二回三出复叶，初夏开花，与牡丹相似，花形硕大，有白、粉红、紫红多种色。为著名观赏植物，块根入药。

　　选用大号或中号羊毫笔，从笔腹至笔锋由淡渐深调蘸颜色后立即侧锋点厾。忌在调色盘中反复长时间调和，要保持笔中所含颜色的丰富过渡。

　　点厾时依据花头造型点出宽窄、长短的花瓣。花蕊浓墨点出，也可在浓墨干后复点藤黄。点叶时注意因其叶柄不长，故不要离枝太远。在没有被遮挡的显露处，并且对画面构图影响较大处注意写出叶"三出"的特点来。因其为草本，故枝要有一定的柔润感，不可太短、太硬。

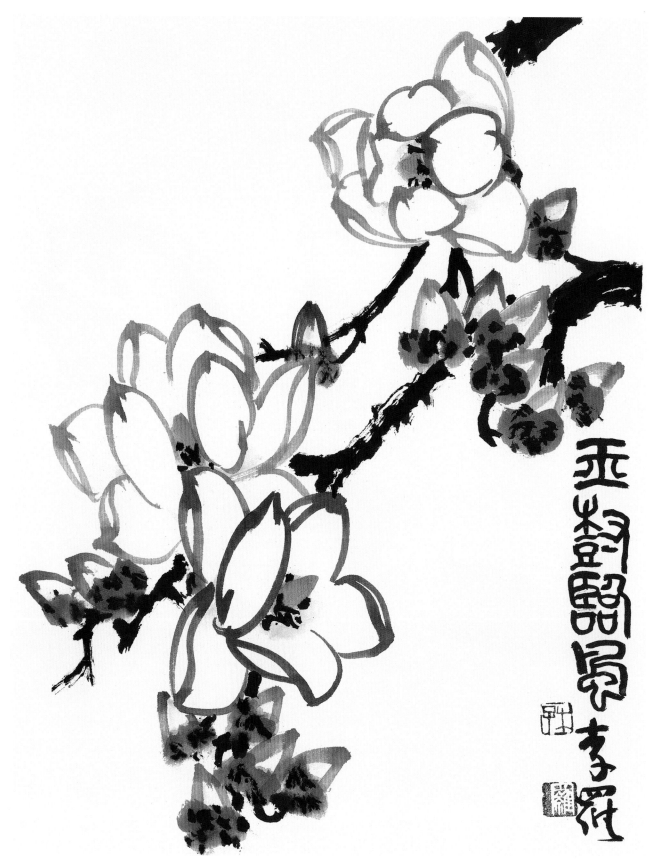

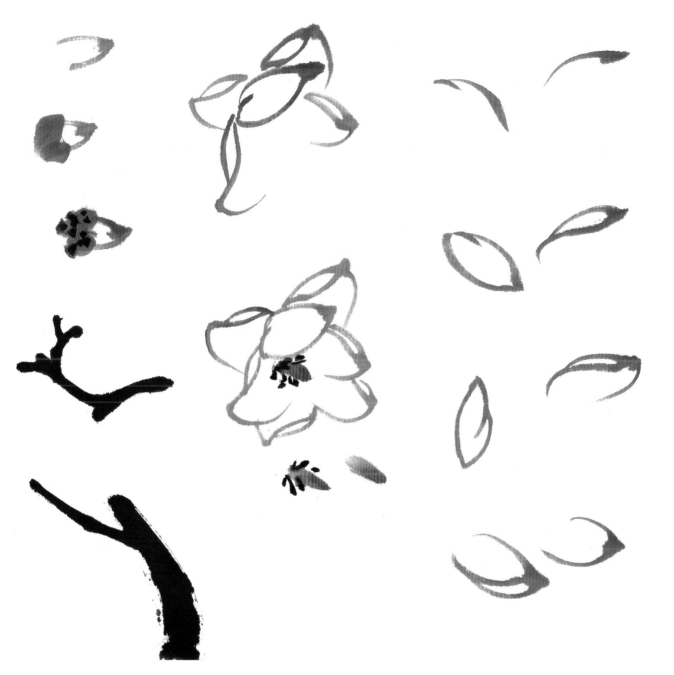

玉兰，通称"白玉兰"。落叶小乔木。叶倒卵状长椭圆形。冬芽密被灰绿黄色长绒毛。早春先于叶开花，花大，纯白色，芳香，单生于枝顶。

因玉兰开花时，其叶尚未长成，故只需出枝安花即可。淡墨勾出花朵，花瓣大且有相当厚度和弧度。勾线时需考虑结构、姿态、方向，花瓣要聚向花心，并与花蒂有呼应，同时还要想到花

蒂生长于枝上的位置。调蘸淡墨应有过渡，不可一幅画上所有花朵之淡墨线完全一样，要小有变化！鉴于造型需要，用笔时需提按分明，行笔需急缓有节奏。花苞外萼托较大，点色时水份要饱满，趁未干加点深墨，使其晕化出毛茸茸的感觉。出枝有粗细，需挺拔，墨色视画面需要可深可浅。

23

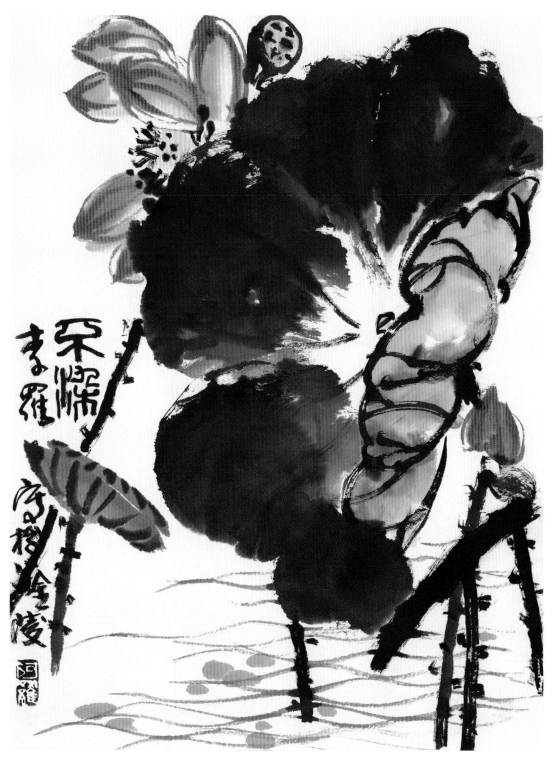

荷花，又称"莲"、"芙蕖"或"菡萏"。多年生水生草本，地下茎即藕，植于浅水塘底淤泥中。藕节处抽梗生叶长花，梗上有许多小毛刺。叶大而圆，叶正面色深，背面色淡，叶脉清晰。花有单瓣、复瓣之分，花色多见白色和粉红色，花瓣长卵形且顶端有尖，上有细纹。夏季开花，亭亭玉立，娇艳妩媚，故有"出淤泥而不染"之誉。

其蕊雌雄同株，均为黄色，花谢后雌蕊花托内种子长大渐熟，由黄变绿色，合称"莲蓬"，雄蕊长细而多出。

白荷花浅墨双勾而成，花瓣尖部可少许染上粉红，花瓣根部可点染浅绿少许。红荷可先勾后

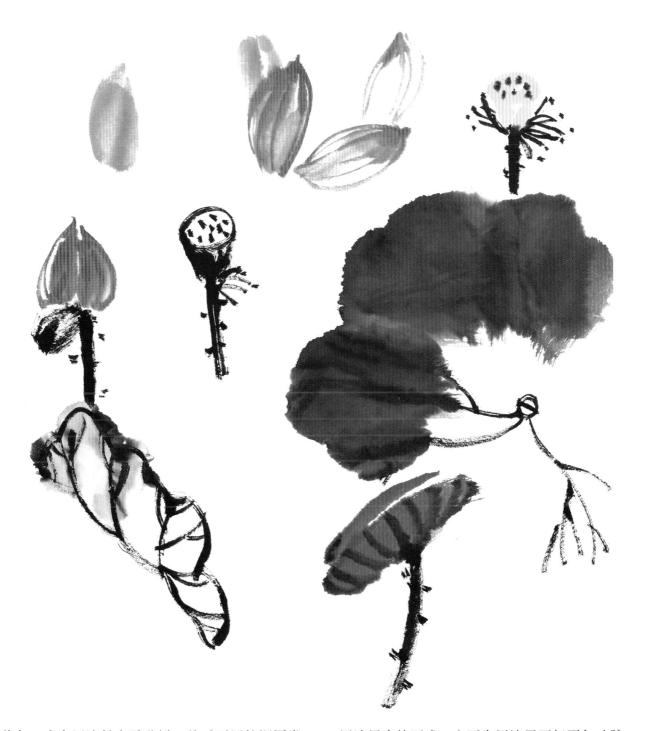

着色，或先用浅粉点虬花瓣，然后再用较深同类红色勾出形状及瓣中纹路，勾纹时一定要条条细线从尖端至根部，不可中间勾不到位形成似"鞋底"式的形象。

　　荷叶用阔笔侧锋铺写之，蘸墨要有深浅变化，用笔注意提按使转，切不可用不变的侧笔画出放射形长方块组合。画叶一般墨色正面深，反面淡，或反面用勾填法。嫩叶由两侧对卷成细长状，可用浓墨直接画成，亦可先用淡墨画好再勾叶脉，注意叶脉的方向是由茎轴心向叶的周边散出的，故须画出聚散变化。

　　画梗要中锋用笔，不可太直，也不可太扭曲，要画出圆挺有力之感，然后用少许浓墨疏密有变地点出梗上的小毛刺，只需象征性点出即可。

　　另外，画枯荷或深秋莲蓬成熟的荷梗时，不可强化梗上的小毛刺，因其此时已萎缩。

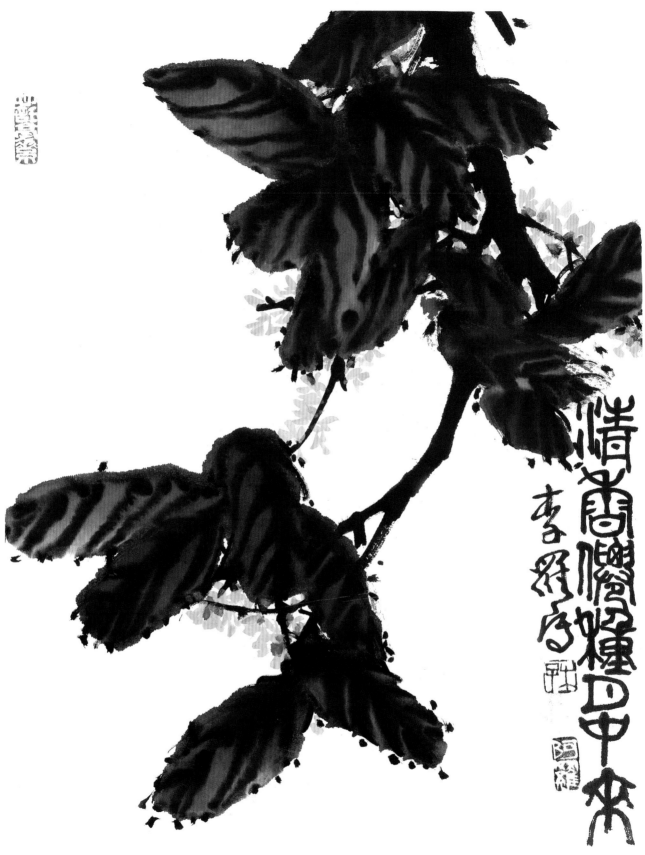

画款：清香仙种月中来

清香仙种月中来 李�ião序

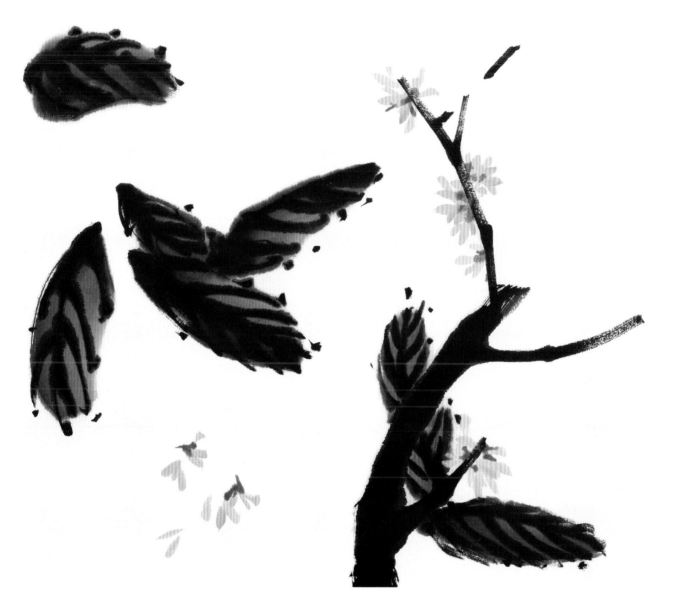

桂花，一作"木樨"，亦称"木犀"。常绿灌木或小乔木。叶对生，椭圆形全缘或上半部疏生细锯齿，革质。秋花，花簇生于叶腋，黄色或黄白色，极芳香。核果椭圆形，熟时紫黑色。常见金桂（丹桂，花色橙黄）、银桂（花黄白色）和四季桂。

选取中型大小毛笔（视各人习惯，软、硬、兼毫均可），侧锋点厾桂树叶子，笔触可略长，但考虑到叶在枝上会在各个方位呈现出不同的模样，故点时需有变化：长、短、阔、窄，可用单

纯的浓淡墨，也可用有变化的花青墨，随后用较深或浓的墨勾出叶脉，并可使其略伸出点厾笔触的外边缘，以表现其锯齿结构。还可在叶缘边点数点更强化其造型特点。出枝时力求表现其木质结构，生长顺序为粗、细嫩枝有序写出。

花小巧、簇生，花要点在叶腋处。笔上黄色需使藤黄、橙黄调配成渐变色。运笔注意提按方向、力度均须有变化。注意桂花簇生的特点，有聚散、有疏密。

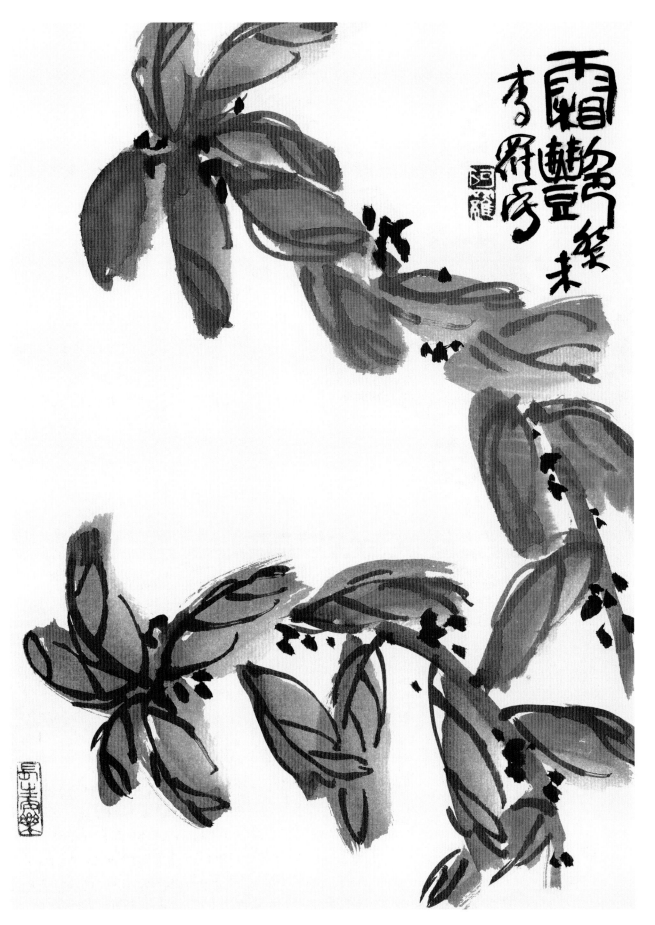

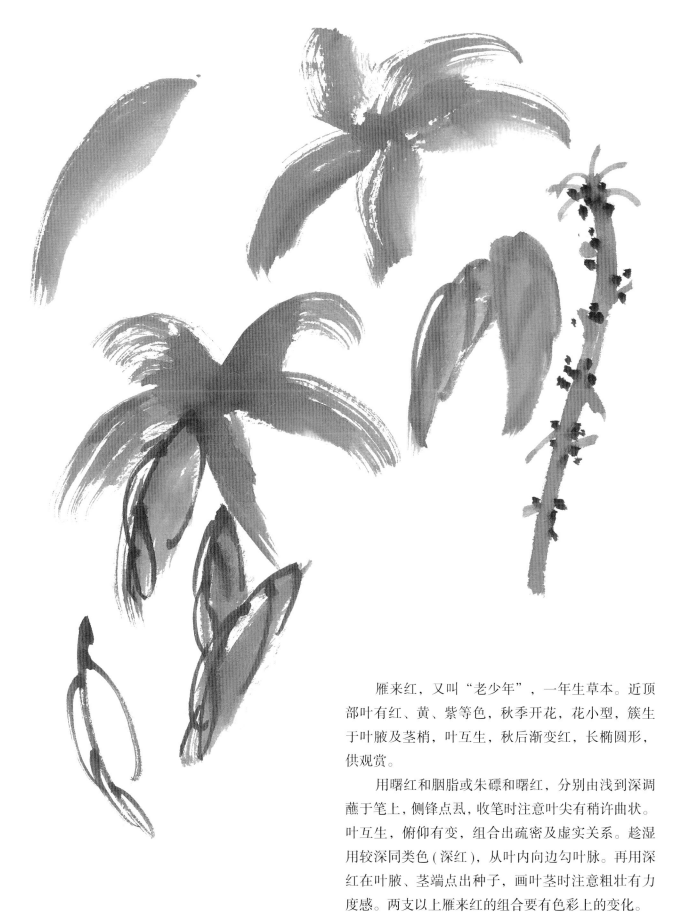

　　雁来红，又叫"老少年"，一年生草本。近顶部叶有红、黄、紫等色，秋季开花，花小型，簇生于叶腋及茎梢，叶互生，秋后渐变红，长椭圆形，供观赏。

　　用曙红和胭脂或朱磦和曙红，分别由浅到深调蘸于笔上，侧锋点虬，收笔时注意叶尖有稍许曲状。叶互生，俯仰有变，组合出疏密及虚实关系。趁湿用较深同类色（深红），从叶内向边勾叶脉。再用深红在叶腋、茎端点出种子，画叶茎时注意粗壮有力度感。两支以上雁来红的组合要有色彩上的变化。

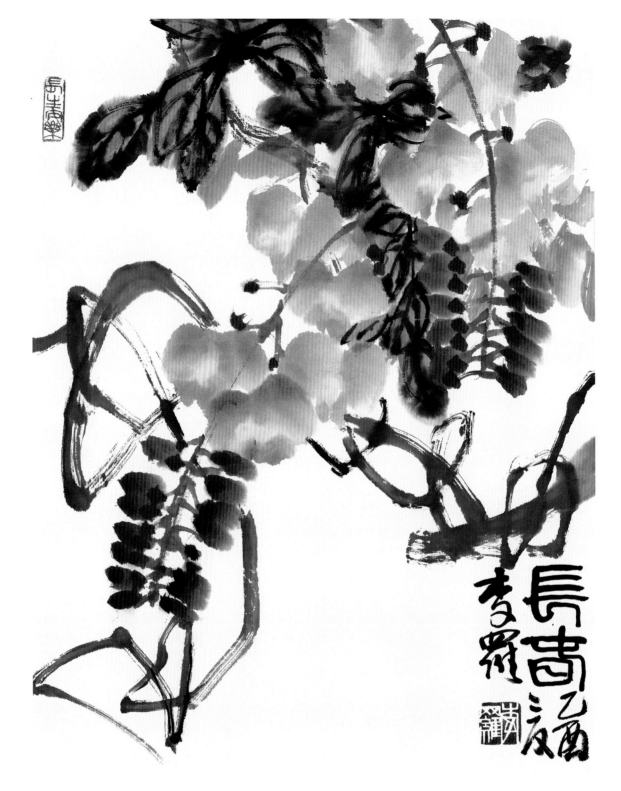

紫藤，多年生高大木质藤本，奇数羽状复叶，春季开花。蝶形花冠，总状花序。青莲色（彩紫），亦有白色者又叫珠藤。

先用淡墨枯笔勾出花序位置，曙红调石青、或酞青蓝和以少量白粉点花茎末端的小花苞。再

用白粉调出粉青莲色（笔腹白粉较多，笔头有深浅变化），侧锋点虬好似蝴蝶前翅的大花冠，再运用笔尖以略深青莲色点两小笔靠近花冠即成。花朵排列注意疏密及方向的变化，不可画得太齐太板。在花未干时，调薄藤黄点花蕊于蝶形花冠

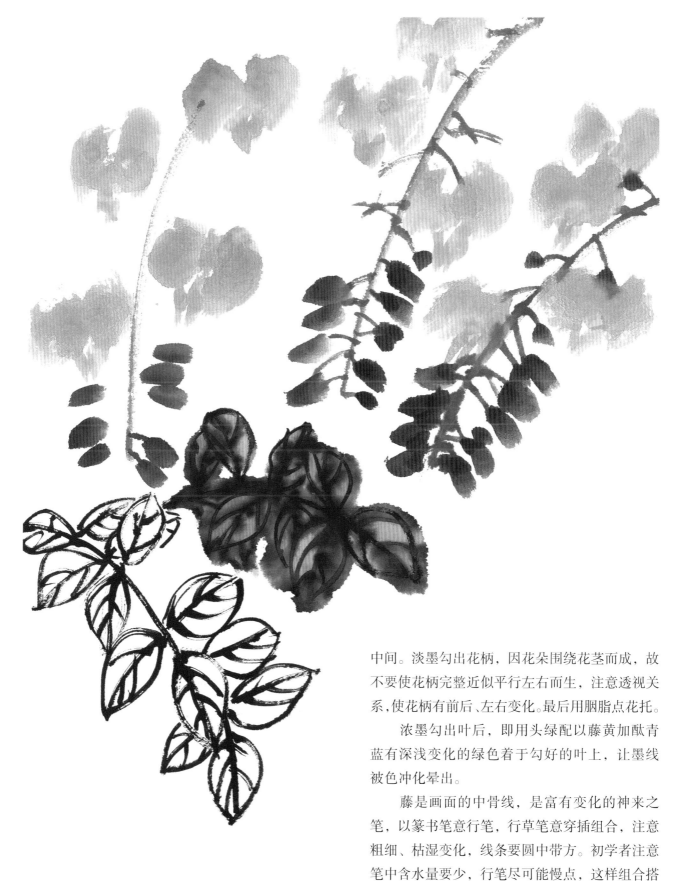

中间。淡墨勾出花柄，因花朵围绕花茎而成，故不要使花柄完整近似平行左右而生，注意透视关系，使花柄有前后、左右变化。最后用胭脂点花托。

浓墨勾出叶后，即用头绿配以藤黄加酞青蓝有深浅变化的绿色着于勾好的叶上，让墨线被色冲化晕出。

藤是画面的中骨线，是富有变化的神来之笔，以篆书笔意行笔，行草笔意穿插组合，注意粗细、枯湿变化，线条要圆中带方。初学者注意笔中含水量要少，行笔尽可能慢点，这样组合搭配才有思考余地。

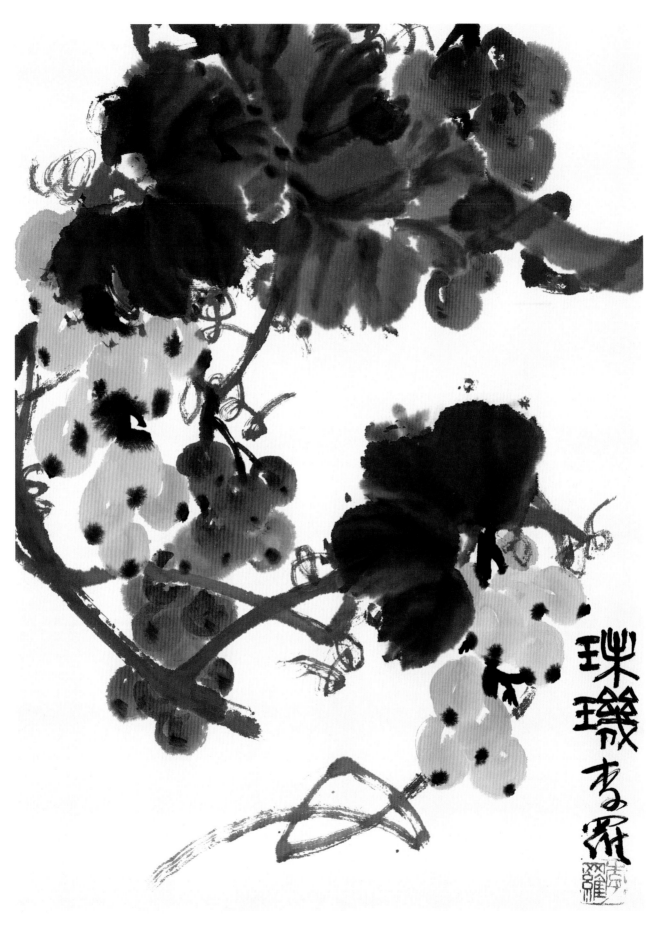

画款：珠玑

珠璣亦奇羅

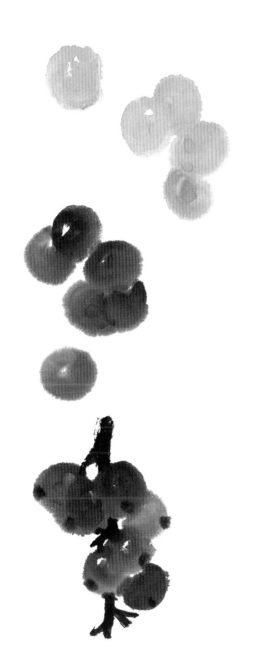

葡萄，多年生藤本植物，盛夏成熟，果有椭圆、圆形之分，绿、紫之别，叶掌形五裂，缘有齿，果实入画。

用浓淡不同的墨点乼出有裂缺之叶，稍干即勾叶脉，因其边缘有齿，故勾叶脉时把叶脉线画出缘外，并加点少许墨点强调叶缘有齿之感。

葡萄果用一笔顺时针或逆时针点出，或用两笔画出均可，用笔侧锋，画出浓淡变化，紫葡萄用胭脂＋酞青蓝，或曙红＋酞青蓝，绿葡萄用藤黄＋石绿（或头绿）＋墨（少许）。点果时要深浅相间，

淡色葡萄可用原笔上的余色蘸少许水画。为了表现葡萄滋润、晶莹的球体效果，每个圆形都应有深浅变化，亦可留出空白表示果实的反光，但此空白不能留成圆形，更不可留在中间，否则就成了一个粗线条的圆框框。序状果串排列要有变化，上大下小，前后重叠，互相遮挡。总茎要苗壮滋润。果脐对准果蒂要有透视关系，分点于果实上。

葡萄藤与紫藤相仿，有粗细、枯湿变化，有浓淡、曲直之分，藤的穿插、疏密要错落有致，最后加上攀援藤。

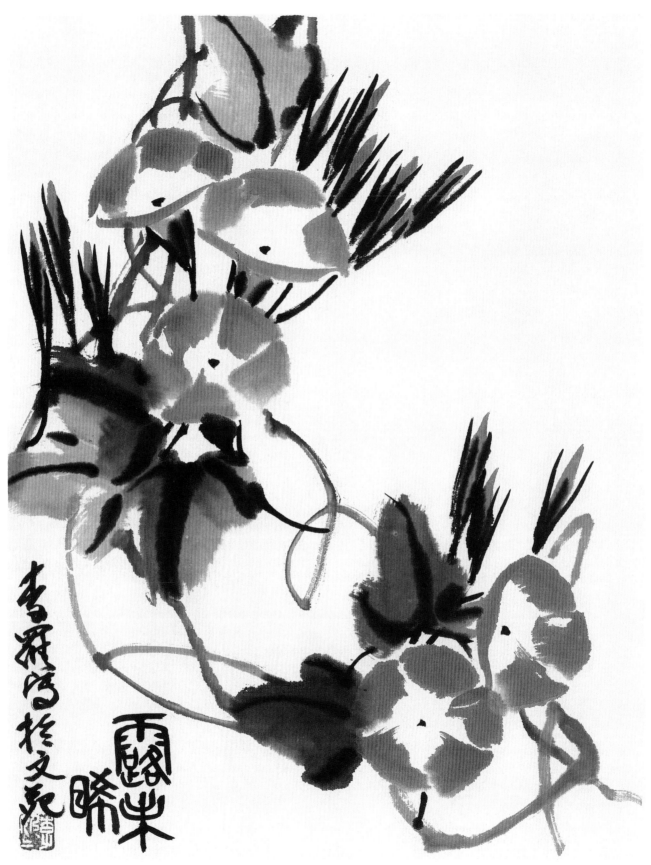

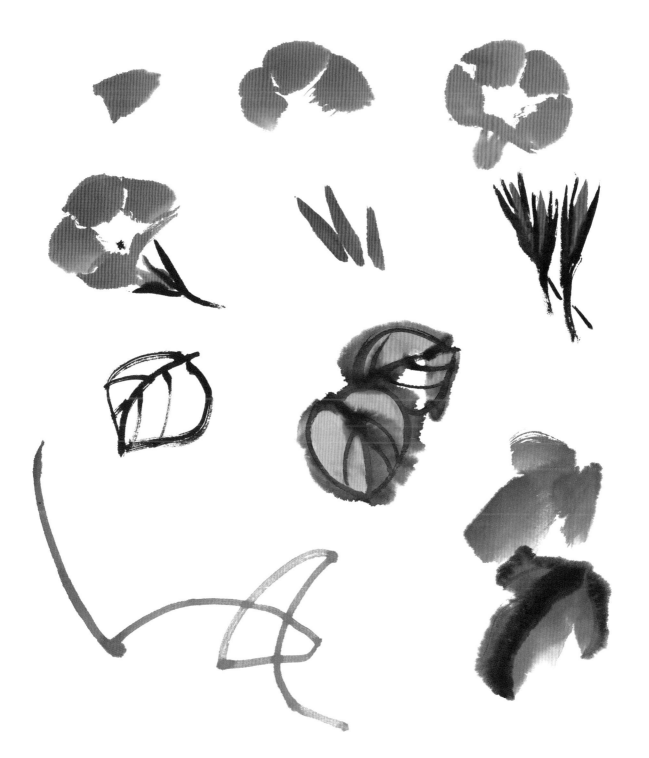

牵牛花，一年生缠绕本植物。叶较大，有心形和心形三裂两种。花形长筒喇叭状，花冠有浅裂圆形，色有白、红、雪青、紫红或紫有白边等，凌晨开花，正午即萎。

用笔蘸曙红后笔尖部再蘸少量胭脂，侧锋按、提，徐急点厾出外大内小近斜形笔触，让花冠中心留出类五角星形空白，根据花的正、侧、俯、仰的变化，点出圆、扁、椭圆不同形状的花冠。筒身细长，色略淡，花苞色深，细长，花萼五出细长，用浓墨勾出。

点叶、勾叶均可，叶勾好后立即用绿色冲填，让墨线晕化。细柔多姿的藤蔓要中锋用笔，提按使转，要有干湿浓淡和势态走向的变化。

蕊可用一小点示意，点厾时要考虑到透视关系，位置要点于不同地方。

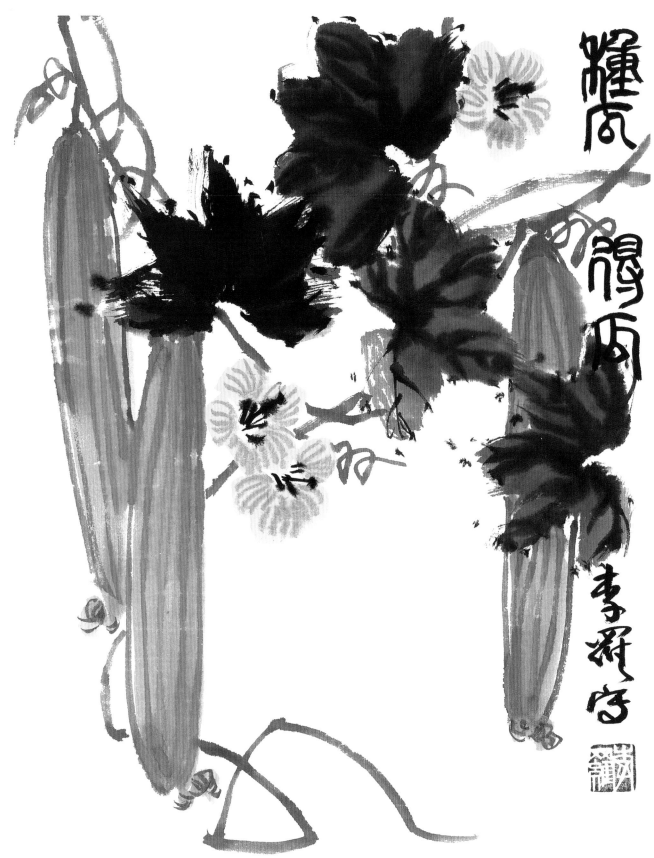

【丝瓜】

画款：种瓜得瓜

種瓜得瓜

李羿守

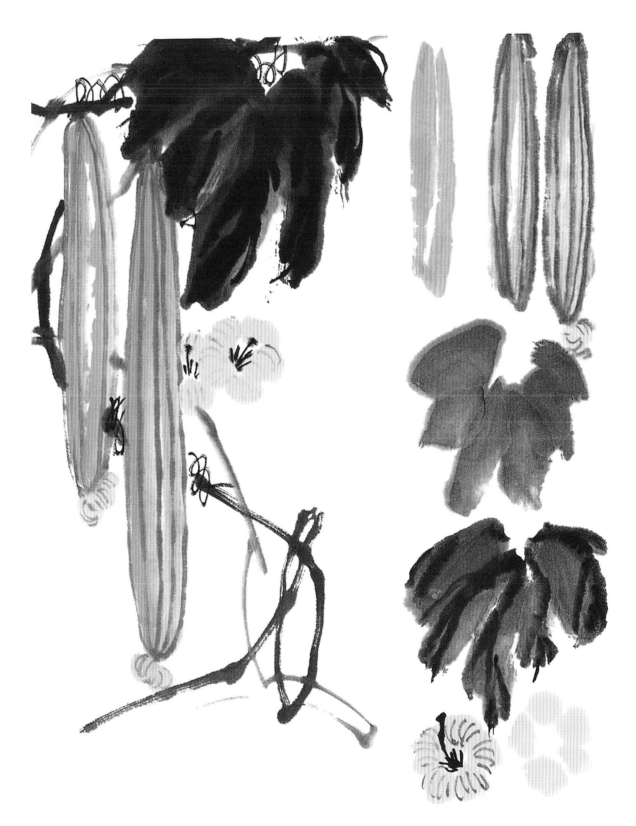

　　丝瓜，一年生蔓草本植物。叶掌形五裂，较大。盛夏结瓜，嫩时能食。瓜为绿色长形，瓜皮上有竖向凹形纹路，细纹用淡墨自蒂根至瓜脐勾勒出。

　　花嫩黄，五瓣，画法如梅，形较大，瓣上有条纹。点虱花瓣后，稍干，用淡墨画条纹，纹路要聚心。勾画藤时要用中锋，笔上水要少，行笔要慢，注意穿插、转折，最后加画攀援藤。

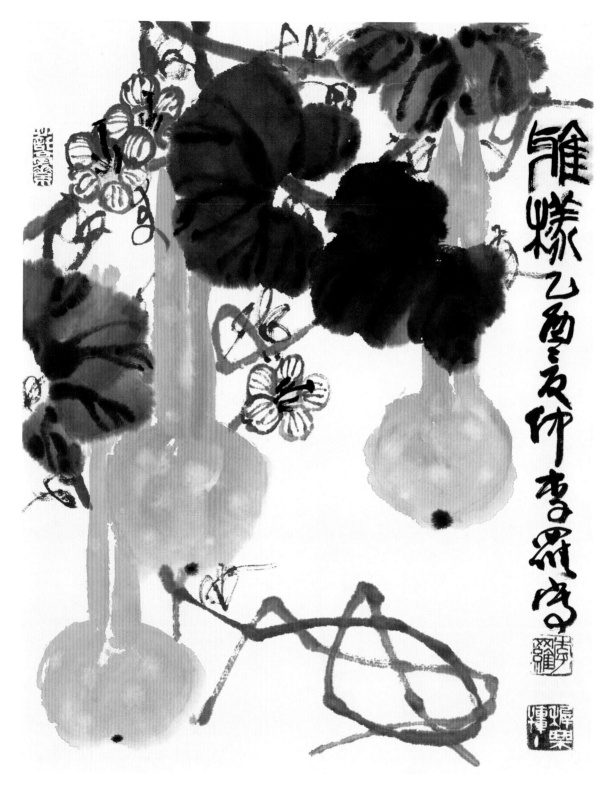

葫芦，一年生蔓草本植物，夏秋结果，花开白色，单瓣五出，上有细纹向心生长。叶心形五浅裂，裂缺浅且较圆光。果实嫩时嫩粉绿，成熟后发黄褐色，形状主要有 三种。有的葫芦嫩小时绿色上有浅白粉点，成熟后就消失了。

画叶时，用侧锋将深浅有变的墨色点虬出五裂状叶，未干时用浓墨勾叶脉。

画葫芦时，侧锋调出有浓淡变化的绿色，画圆柱形与球形结合成葫芦形状，半干时点上白点表示嫩葫芦，用藤黄调入少许绿和赭石画成

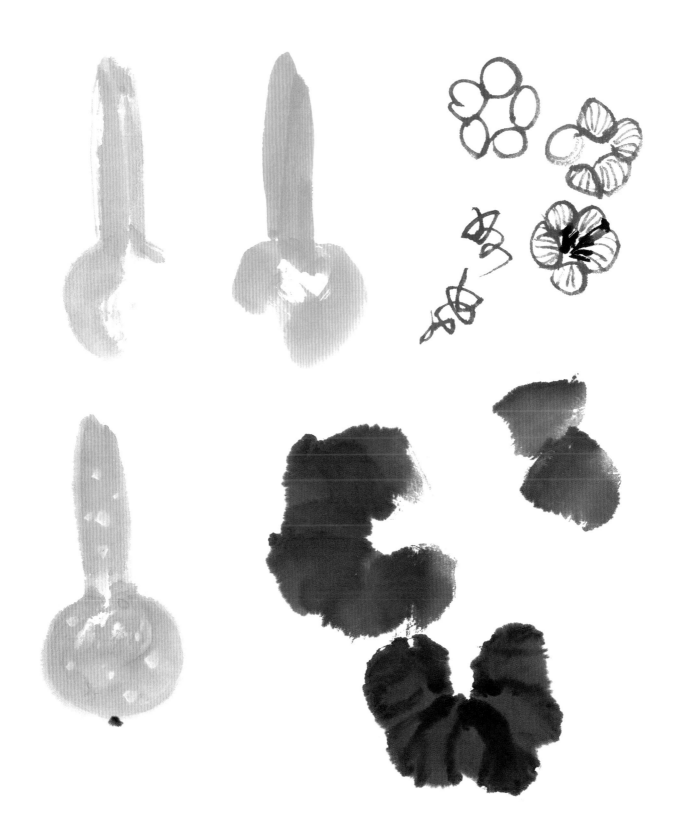

熟的葫芦。

　　葫芦花为白色，瓣上有纹。用淡墨中锋勾出花瓣，如梅花，稍大，在向心方向勾出花瓣上的纹脉。花蕊雌雄同株，用浓墨勾出一长六短的花蕊，

适当注意其朝向变化。

　　用中锋较细的线条画藤，须提按画出枯湿浓淡、曲直变化，组合时也要有密不透风和疏可跑马的布局，适当加上攀援藤。

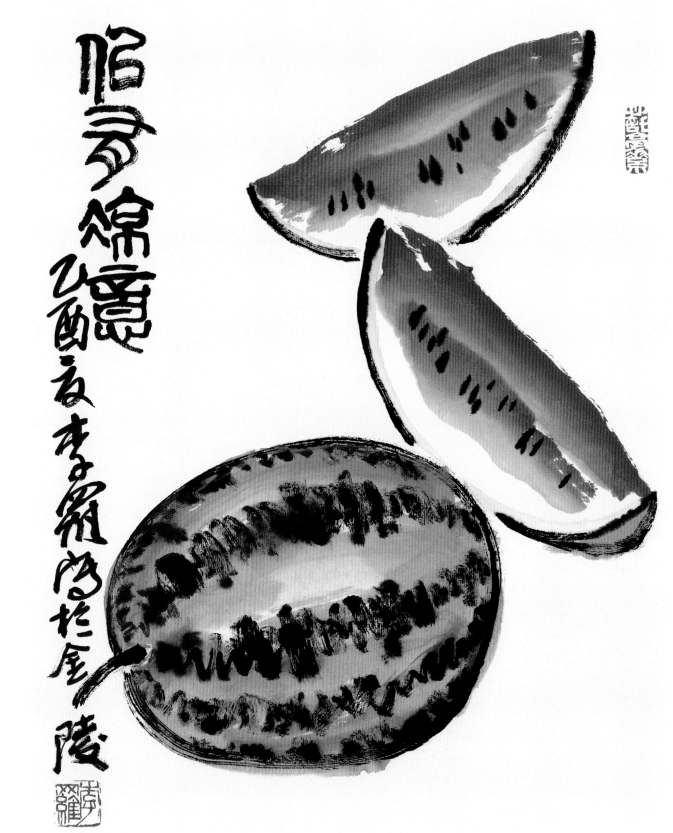

画款：似有凉意

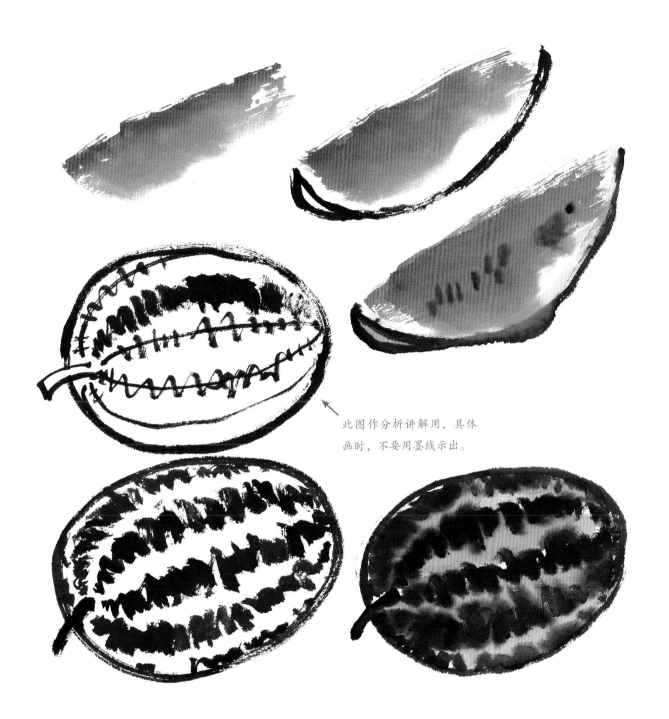

此图作分析讲解用，具体画时，不要用墨线示出。

西瓜，一年生草本，茎蔓生，密生细毛，叶有深裂缺，深绿，花黄色。果实圆形或椭圆形，皮色深绿夹蛇纹状花纹。瓤多汁且甜，有深红、淡红、黄，种子作茶食。

画切开的西瓜，用朱磦调淡，在笔前端加调曙红，然后再用笔尖蘸曙红，侧锋横写，便有深浅过渡，深色部分要有飞白笔触，方能表现出沙瓤的感觉，注意近皮部分是圆弧形。用浓墨勾画瓜皮后，在皮内缘加染嫩绿，再在瓜瓤中部侧点出瓜子，长形小点要有聚散变化。

画完整西瓜，注意椭圆形的主体及透视关系，特别是画蛇纹状花纹时不但要考虑到花纹本身疏密、粗细的变化，同时还要考虑每条花纹在椭圆形上的曲线透视变化。从而强化椭圆形的球体感觉。

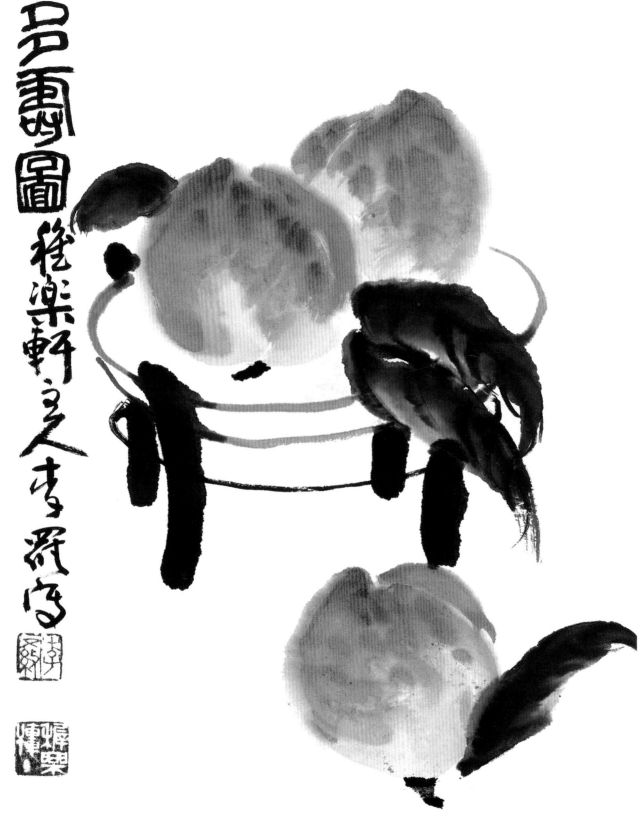

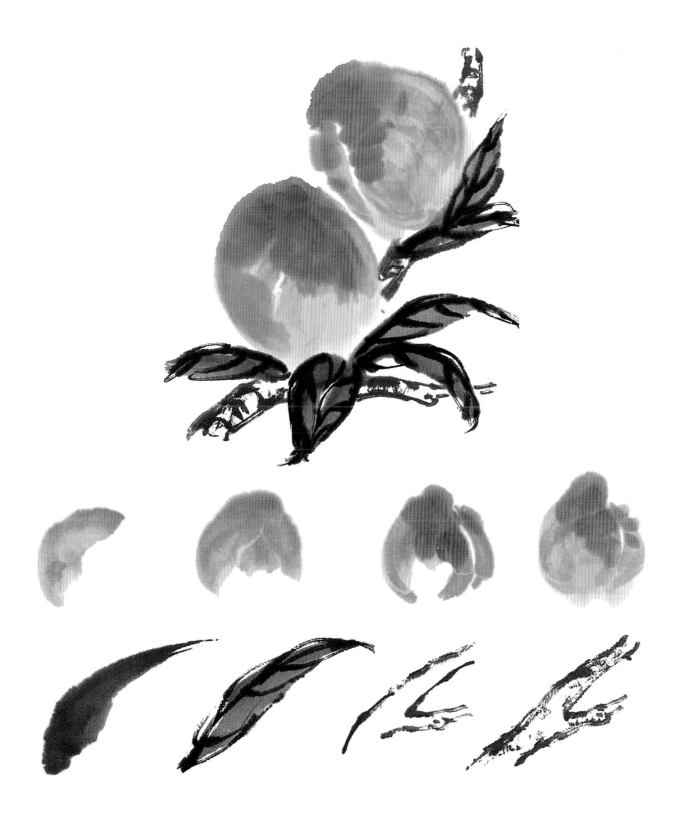

桃子，多年生落叶小乔木。叶狭长而端尖，早春开花并有叶，花五出，瓣尖。夏结果，色红润，味甘美，传说天上王母瑶池内的桃三千年开花，九千年结果，故以其喻长寿。其花和果实均可入画。

画桃时，先用淡曙红打底，稍干再用深曙红画桃尖部，下部加黄或石绿。桃叶用中等深墨调至由笔尖至笔腹渐变，侧锋点瓯，到叶尖处需提笔并适当作转曲，未干时画出叶脉。创作可画为"博古"式构图，亦可画出自然生长连枝带叶的构图。

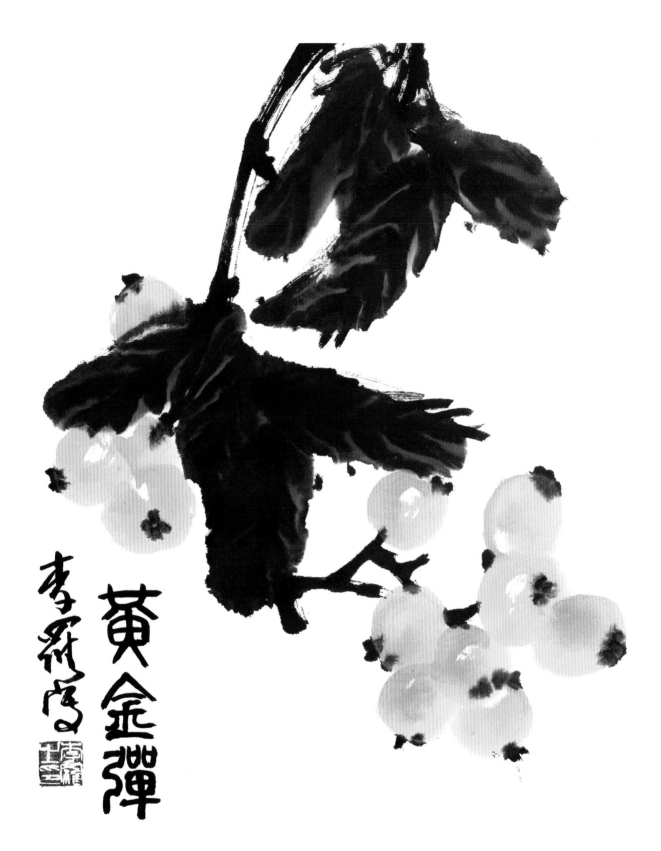

黄金弹 李苦禅

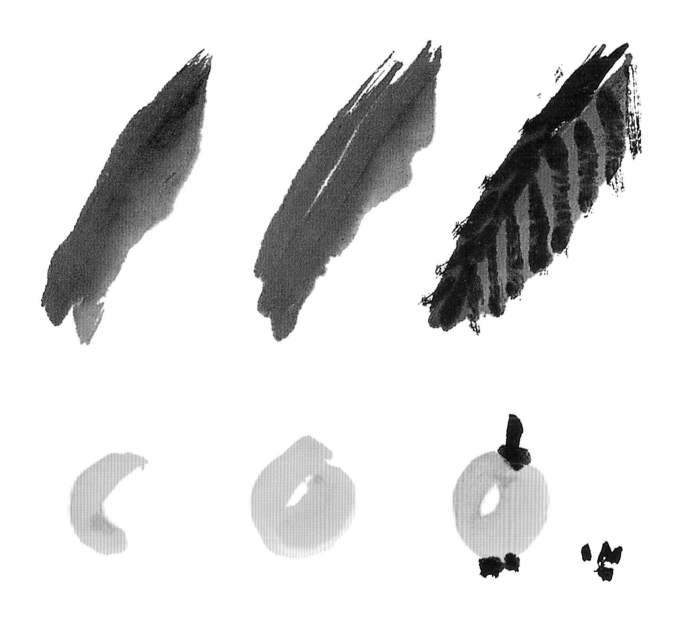

枇杷，常绿小乔木。叶长椭圆形，有锯齿。叶厚、革质，表面皱缩，背面密被茸毛。果球形或椭圆形，橙黄或淡黄色。性喜温暖湿润，宜于阴处生长。

画枇杷果，用中型毛笔调蘸藤黄、赭石，或橙黄加少许绿色，由笔尖至笔腹从深渐淡，侧锋两笔点玌成圆形果实。果实一侧少留一细长带弧形的飞白，增加立体感。果蒂较粗、果脐较大、用浓墨分别点画在果球两端。

枇杷叶，用由浓渐淡的过渡墨色或花青墨侧锋写出长椭形叶片，待稍干未干时以浓墨勾写叶脉，侧叶脉应出叶边缘，或外加少许小点，表现其锯齿样。

最后用深墨写出枝杆。果与果、果与叶、叶与叶均应有前后遮挡关系，宜表现出层次感、厚度感和空间感。

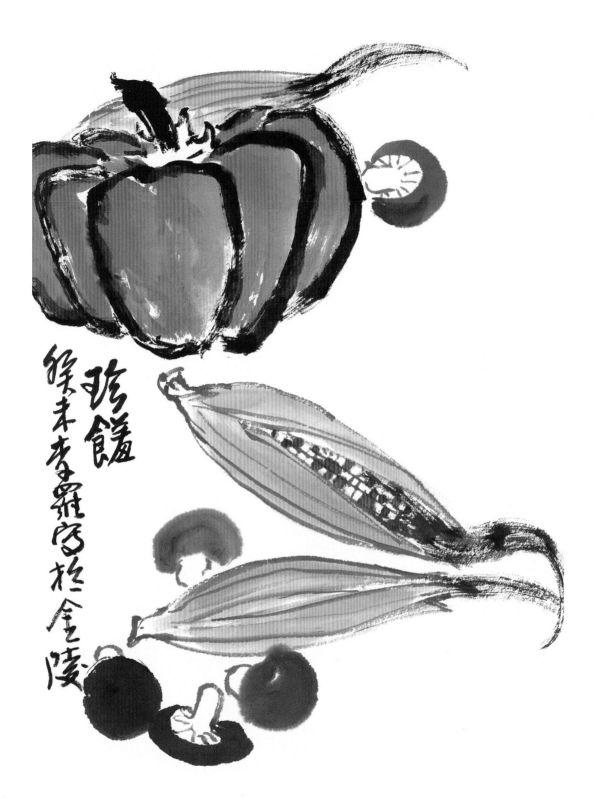

南瓜，葫芦科，一年生草本，茎蔓生，呈五棱形，叶心形五裂，叶面及茎均毛糙，叶缘有齿，叶脉间有白斑。花冠裂片大，先端长而尖，色黄。果即南瓜，有长圆、扁圆，果面平深或有瘤。瓜皮色赤褐、黄褐、或赭色。瓜皮老熟后有白粉。

果柄五棱，与果实相连接部分膨大为五星形硬座。

画南瓜时，注意浓墨用线，粗壮而有力，圆中带方，枯笔勾出瓜形，稍干，用朱磦、朱砂调赭石侧锋着填。

玉米，亦称"玉蜀黍"或"包米"，一年生草本。

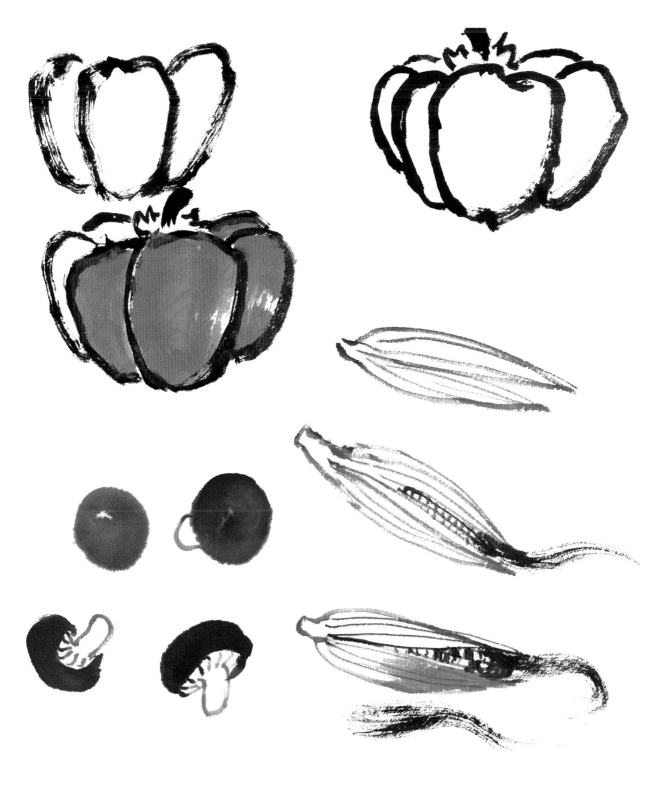

秆粗壮，叶庞大，有线长脉纹。品种较多，玉米粒形状不同，色有黄、深红、白、米黄，或红黄、红白间杂，果形外包总苞，呈长锥梭形。苞皮色浅绿，老熟时苞皮色变黄。顶端有雄蕊似老人胡须。

画果实部分，外形勾出，可露出米粒部分，上萼状雄蕊用深墨、干笔，侧锋轻轻抹出枯笔松柔状，注意虚实用笔。

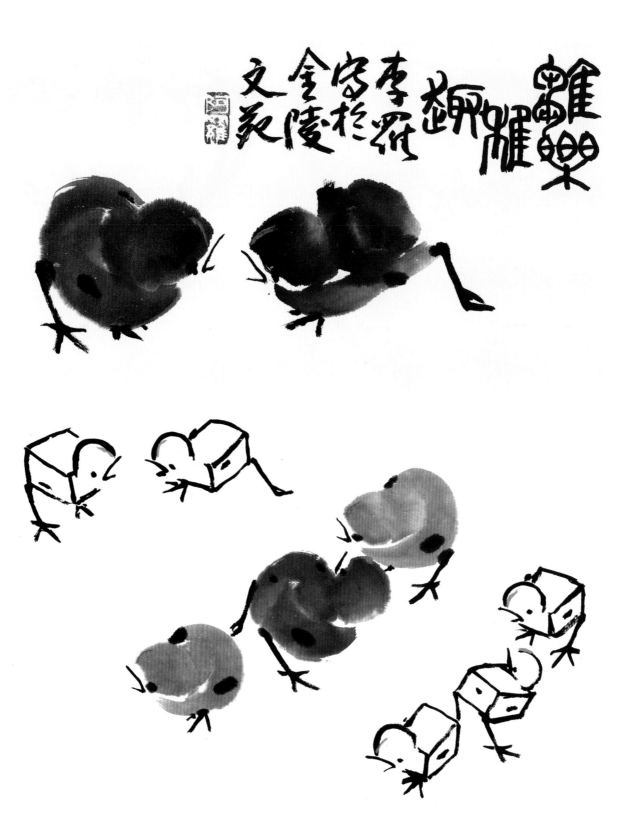

　　雏鸡，全体毛茸茸，头和身体基本上呈一大一小两个椭圆形，活泼好动，十分可爱，喜群居。有黄色和灰黑色。

　　先点头部一大点，根据头的朝向或略长、或略圆，并有不同方向的斜度。再点乱背、胸、腹、臀部。小鸡多贪食，嗉囊较饱满，故胸部可稍大，注意胸、腹、臀是一完整弧线。当其跑动时，肢体活动幅度较大，可在腹后下方斜着点出一小笔表现腿。待点乱部分稍干，画嘴，要有张有合，眼睛点于嘴角的后上方。随着头部运动，找准嘴

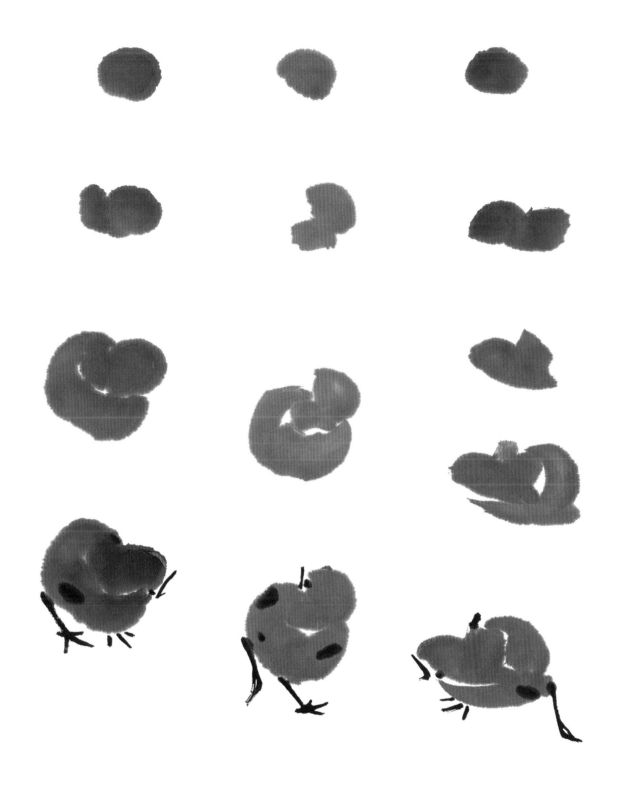

眼的位置。在竖立的脚骨下端勾画脚趾，朝前画三个脚趾，中趾长，内外趾短，再朝后画一短趾，正对中趾。

小鸡与鸟的颈椎结构与其他动物不同，可以转动近360度，在动态上幅度可以较大，把握好这个规律，可尽情表达雏鸡灵动可爱之态。

同一幅画中小鸡的墨色要不同。同一只小鸡的头、背及胸腹墨色也要有变化。

为了加强对形体结构的认知，可参见对应范稿，用几何块面表示雏鸡身体的六面立体关系，以加强理解。

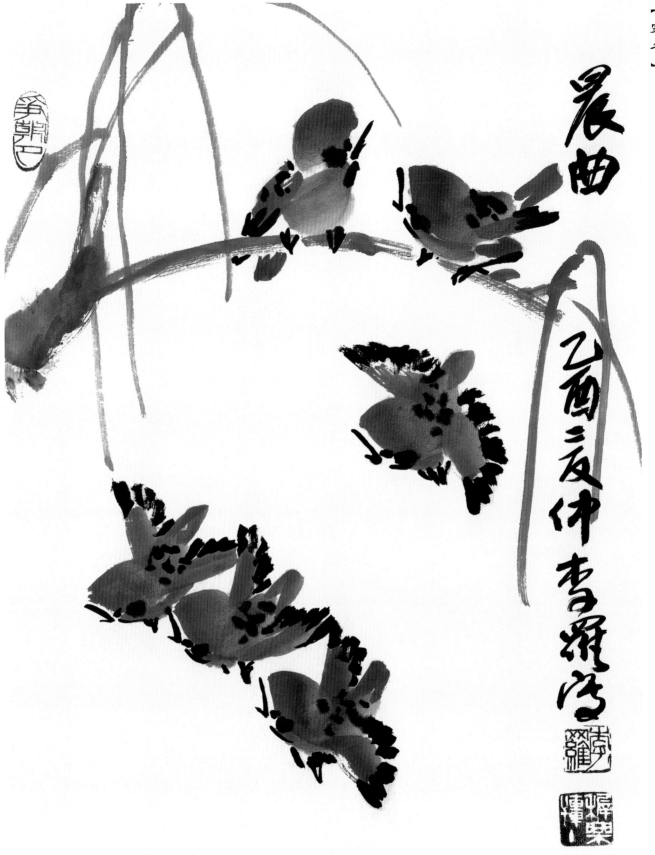

晨曲

乙酉三友仲 李羽翔鸿

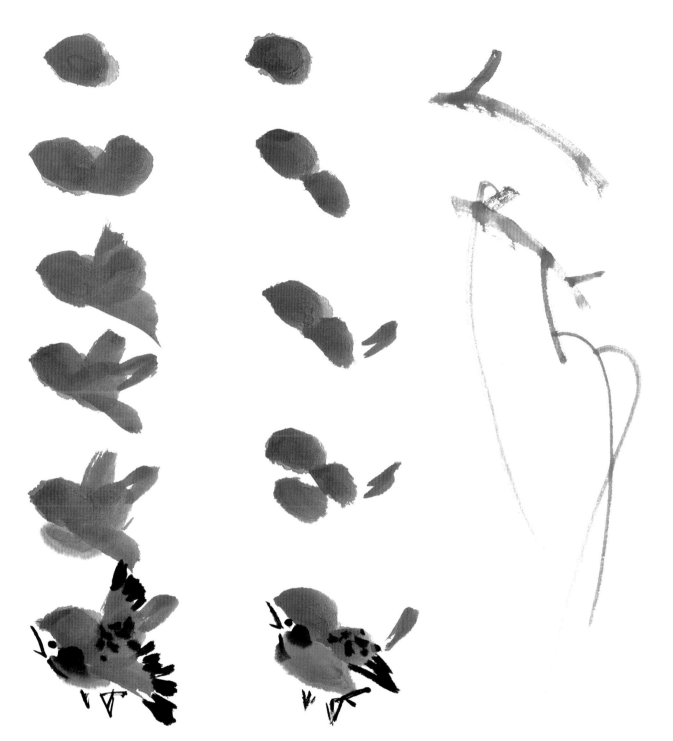

　　家雀，原称"麻雀"。头、背、翅为浅褐色，均有黑褐色斑纹，腹为较淡灰白色。头为小椭圆形，身体长卵形。灵活、好动、善跳跃、喜群居。

　　画法与小鸡相仿。用赭石调墨，或偏黄赭，或赭红色点头，接背，画尾，注意全身的流线形体，然后撇出翅膀。用淡赭墨抹出腹部，

未干时用浓墨点出背上黑色斑点。有意识将头的圆弧留好不加点，待稍干后再勾画嘴，在嘴角后上方点出眼睛。眼后下方喉部有黑毛，趁湿点上。

　　据不同动态，在不同位置勾画脚趾。飞行时，脚趾收拢；站立时脚趾张开；立于枝头上脚趾呈抓握状。

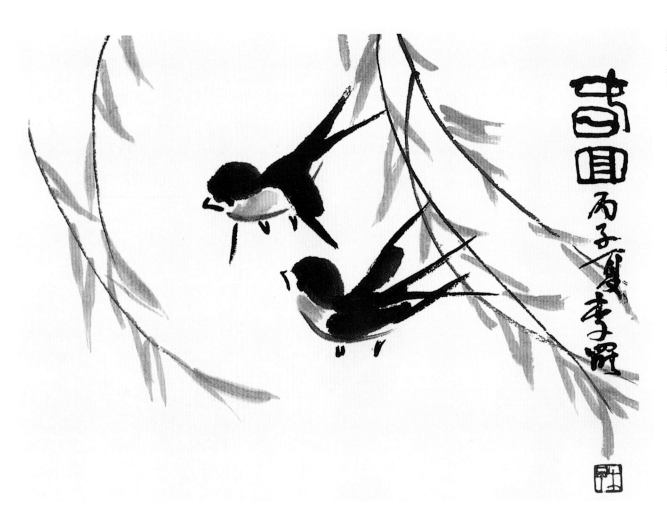

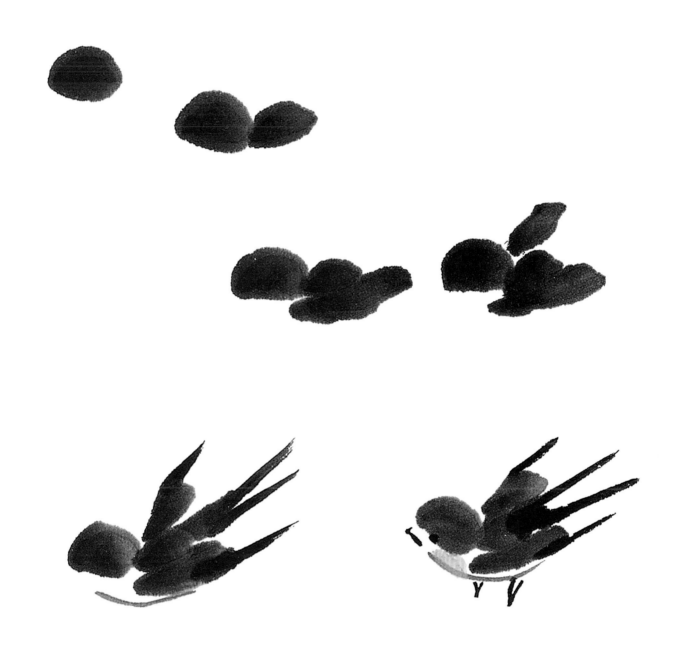

　　燕子，常见的候鸟，冬日南飞，春天回来。体型小，翼尖长，尾呈叉状，善飞，翼体蓝黑色，额及喉部为棕色，腹白色。喙扁而短，口裂深。

　　画法与家雀差不多，点好头、背、翅，用淡墨线勾出腹部造型。稍干后用浓墨勾点嘴、眼，眼用浓墨点于嘴角后上方。

　　浓墨写出翅上大毛及尾羽。在嘴下喉部加点赭红棕色或赭黄色。画燕子注意强调其主要特征，用笔需流畅挺括。

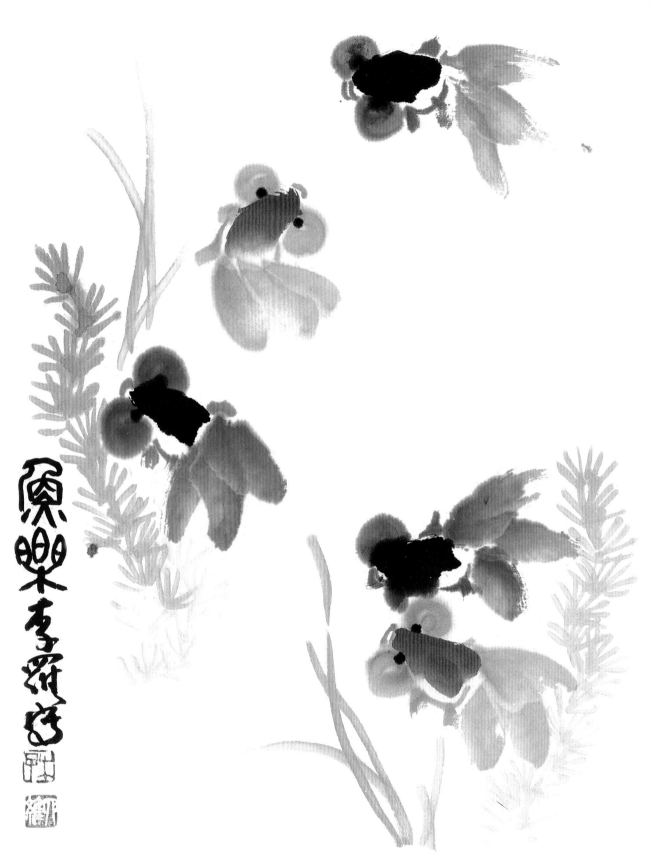

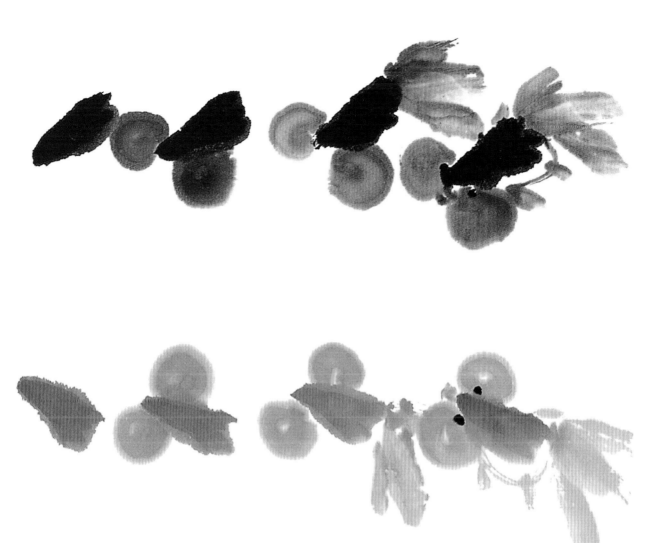

金鱼，亦称金鲫鱼，系野生鲫鱼经长期人工化选育而成的观赏鱼类，种类较多。其中一种的龙背特点突出，体呈椭圆，腹膨大，眼突出，无背鳍。尾鳍大而薄柔，腹鳍在大尾鳍下面常看不见，可不画。另有胸鳍一对。

画金鱼，无论黑色还是红色均用较浓的墨或朱磦调曙红点凣背及近背的腹部。再用淡墨或淡红画大眼睛。画大尾鳍时注意笔上色彩要淡，水分要略少些，侧锋撇出保留枯笔，表现出较透明的薄尾感觉。再用淡墨或淡色画胸鳍和腹鳍。最后用浓墨点睛，注意眼珠靠近头部，不可点在眼泡的中间。

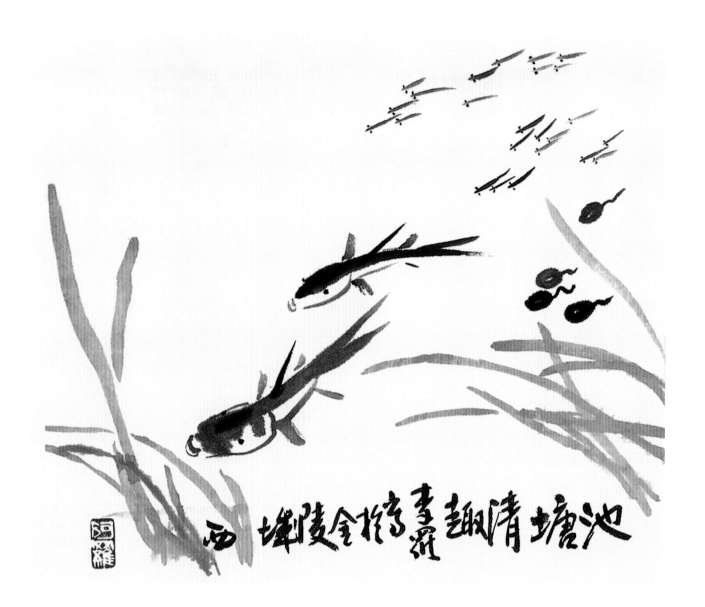

池塘清趣 李滨声 作于金陵西墙

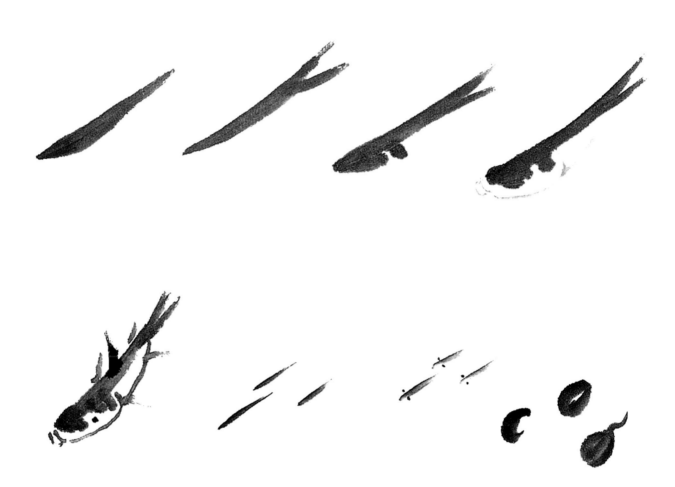

水中各类小鱼品种纷繁，选取简单的作为画中陪衬以增加生气。小鱼身体半透明，故结构不要太复杂，一笔撇出，点上两只眼睛即可。稍大的小鱼的头部略大，鳃眼位置可画得明显些，淡墨画胸、腹鳍，背鳍用浓墨一笔画成。

注意鱼的头颈不会动，而尾却特别灵活，画时用笔一定要自然，转动要有生气。

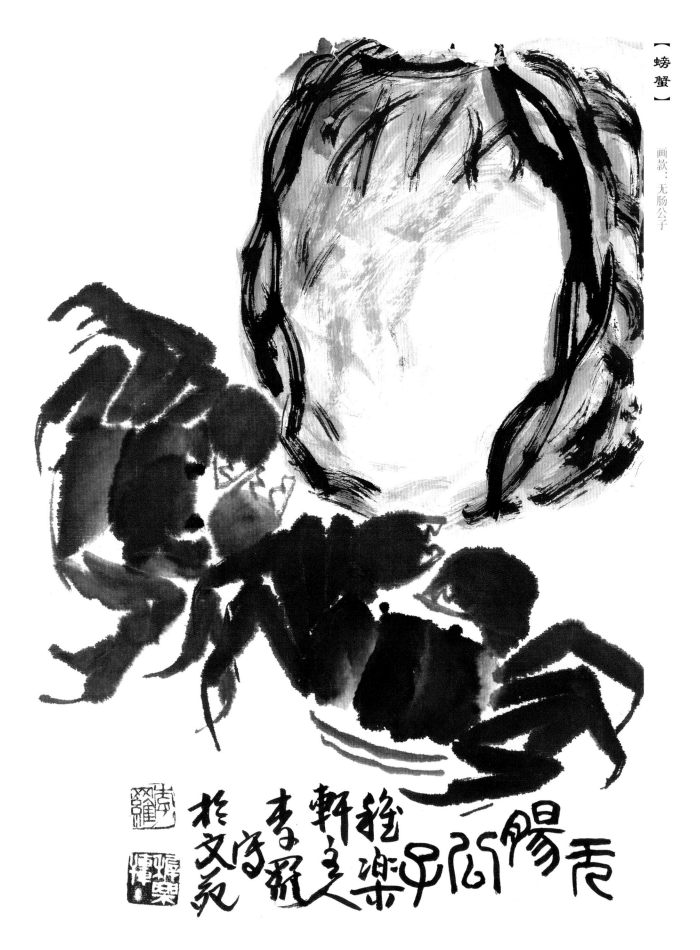

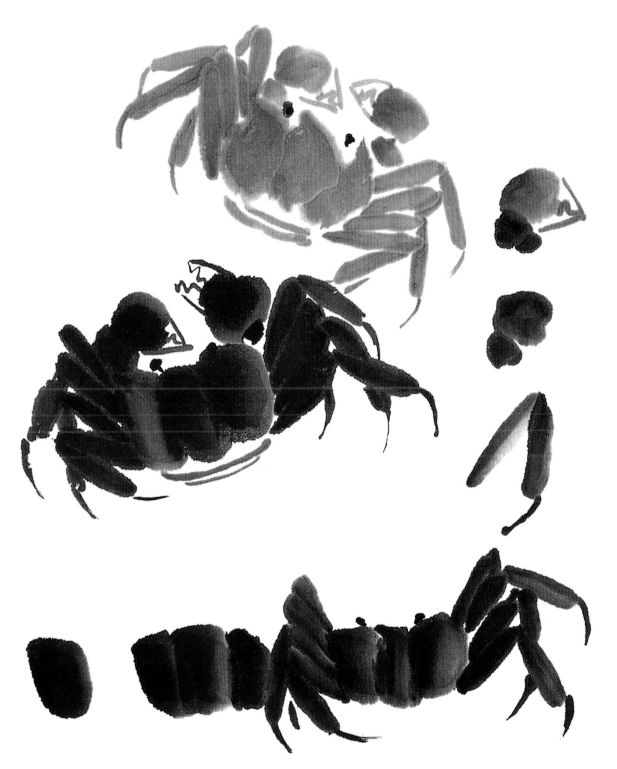

　　螃蟹，胸甲类动物。头胸部扁平，两眼有柄，可收缩于眼窝内。触角很短，画时可以略去。背甲大，椭圆形，前缘有锯齿。胸肢五对，前面一对为螯，肢分四节，活动灵活，体色青灰，腹甲色淡白。

　　笔上先蘸淡墨，笔尖再蘸浓墨，侧锋三笔画出椭圆背甲。肢因背甲遮住部分，只画三节即可，末节肢尖。蟹横行两侧肢节伸缩配合，行动极快，画时注意要舒展有动感。再点一对螯，前大后小，再用淡墨勾出螯前齿状结构和腹甲露出的部分，最后用浓墨点眼。

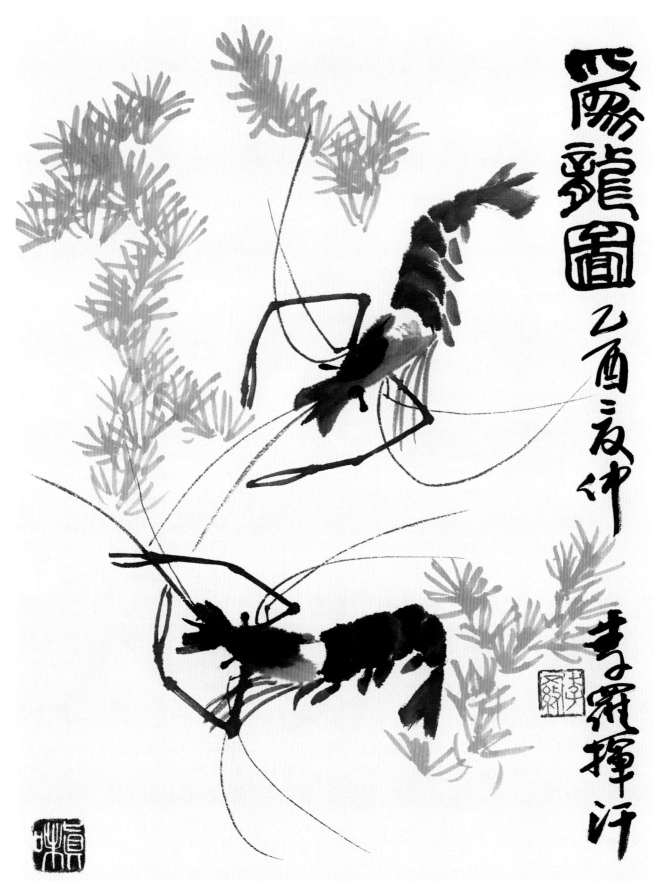

【虾】

画款：为龙图

驤龍圖乙酉夏仲

青霄揮汗

60

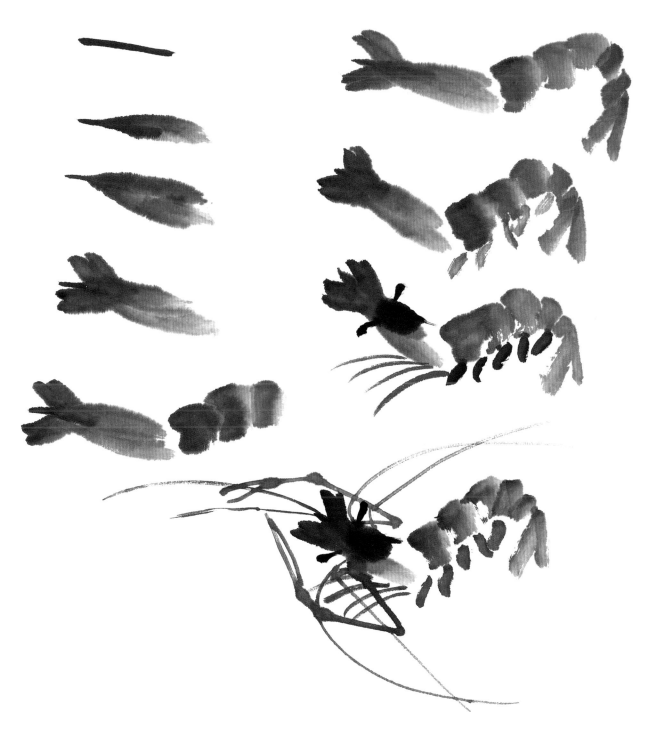

　　虾，属节肢动物，甲壳纲，十足目。体分头胸部和腹部，外披甲壳。头胸部有五对前足、触角二对、一对螯足。腹部有附肢六对，前五对为游泳足，末对为尾肢，与尾节合成尾扇。

　　画淡水虾时注意笔头上墨色要有明显的深浅过渡，侧锋用笔参照分解步骤顺次从头、胸、腹、尾、附肢逐一画出。头、腹、尾呈"S"形，腹部五笔由大到小点虬，步足五笔要虚实灵活用笔，笔断意连。触须要细而有弹性，组合要疏密有致。螯足三节长度几近相等，其形态随游动的速度及方向的变化而有所不同。画时注意整幅虾的动态，墨色要多变，以求丰富。

　　水草的绿色要淡而透明，画时充分表现其过渡变化。

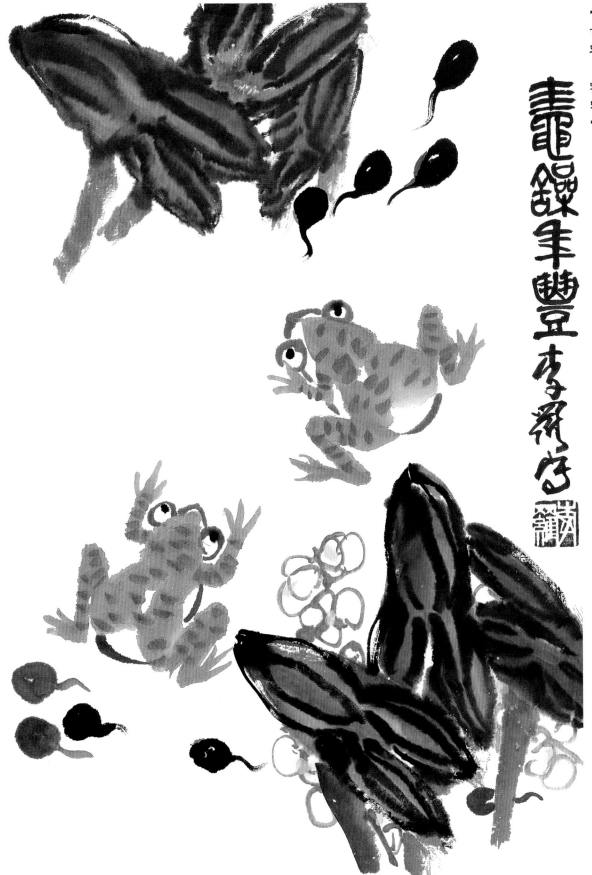

【青蛙、蝌蚪】

画款：蛙噪年丰

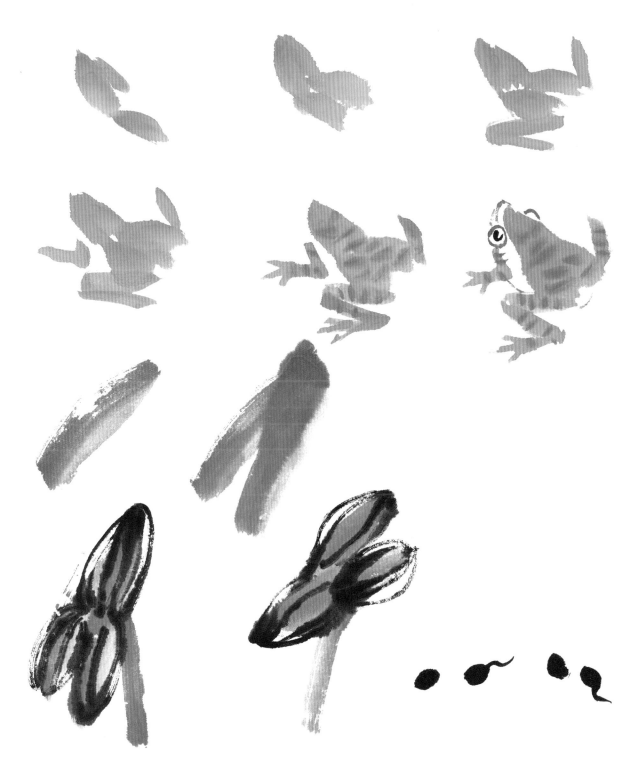

　　青蛙，别称"墨斑蛙"、"田鸡"，两栖动物，背面有绿色、深绿色或带灰棕色，有黑斑，腹面白色，前肢短小，后肢发达，趾间有蹼，善跳。常栖息在池塘、水沟或小河岸边草丛中。卵孵化出即是蝌蚪，通体黑色，呈椭圆形，有小尾，成年后尾脱落。

　　画蛙，先斜按点两笔呈三角形为头，再点出身体背部，根据不同动态及角度画出四肢，再用淡墨，勾出眼眶和肚皮，用浓墨或墨绿点背部的斑点，用深墨画出眼睛、足趾。

　　蝌蚪，直接用深墨或浓墨点出长点，紧接提起笔锋画出小尾，要弯曲、灵活。

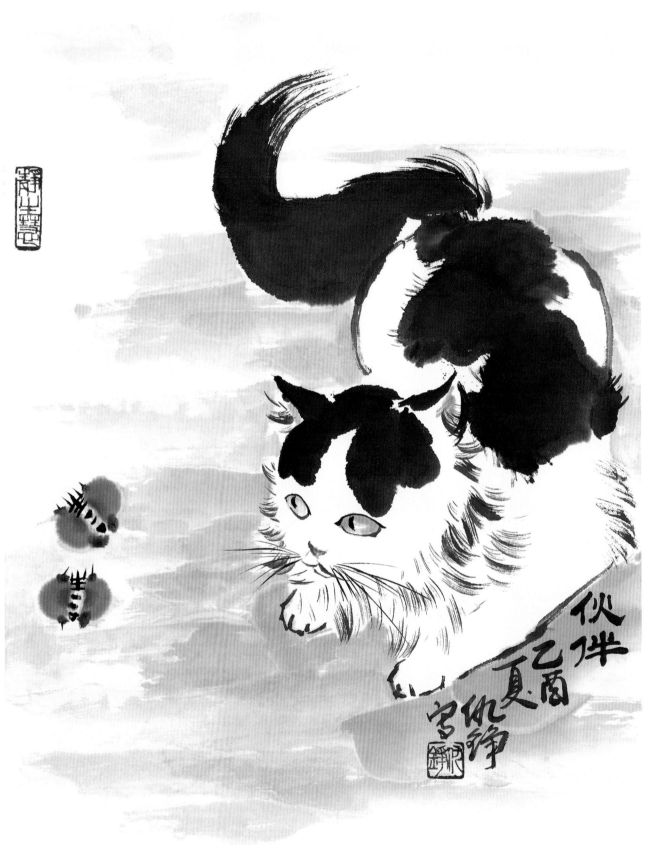

伙伴 乙酉夏 仇净 宫绘

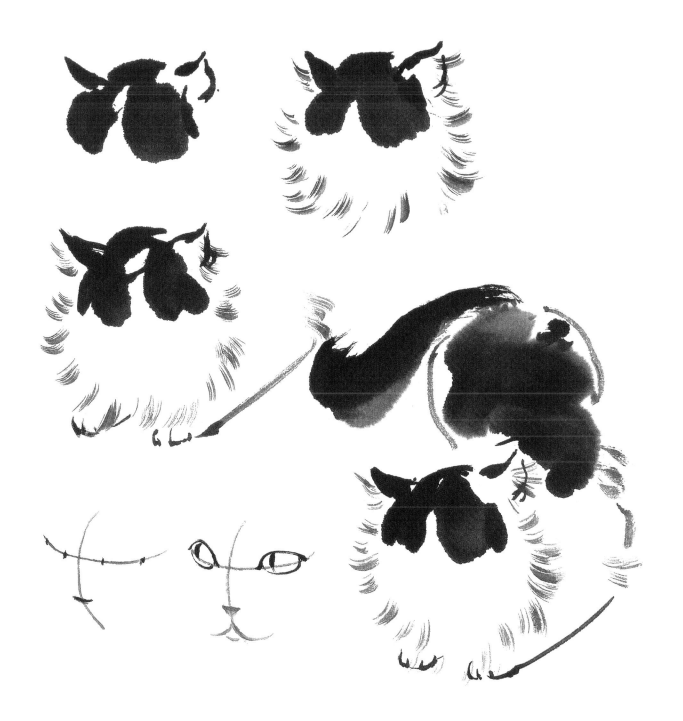

　　猫，娇小可爱，趾有肉垫，行走无声，喜食鼠类，品种很多，外形、毛色、花纹变化差异很大，全身披毛，有长有短。眼白有黄、赭黄、蓝、绿、白不同色彩，瞳仁因光线强弱而调剂大小，正午阳光强烈时仅为一条竖线。性驯良，动态优雅、灵敏。

　　画猫一般从头部入手，根据动态确定其朝向及因此而产生的透视变化，先点耳朵，正侧锋使转并用墨点芤出弧形额头部，再用羊毫破笔锋蘸淡墨丝毛，画出小猫的扁圆形脸。控制好水分，有枯湿变化。身体部分用侧锋依次点出前腿、腹部、后腿。最后画尾，这一笔要画出它的动感和情绪，把握行笔速度，表达出毛茸茸的感觉。

　　笔上墨色始终要有层次变化，笔笔要表现到位。等头部墨色已干，用细笔中锋勾画眼、鼻和胡须，胡须有长短变化。等眼线干后再分别染眼白，两眼可着同色，也可着不同色。

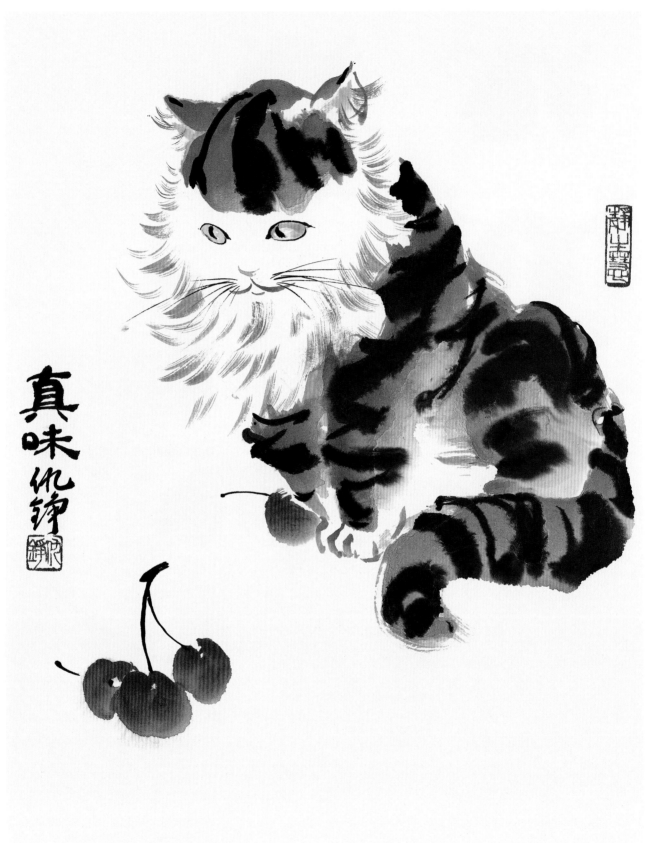

真味仇锦

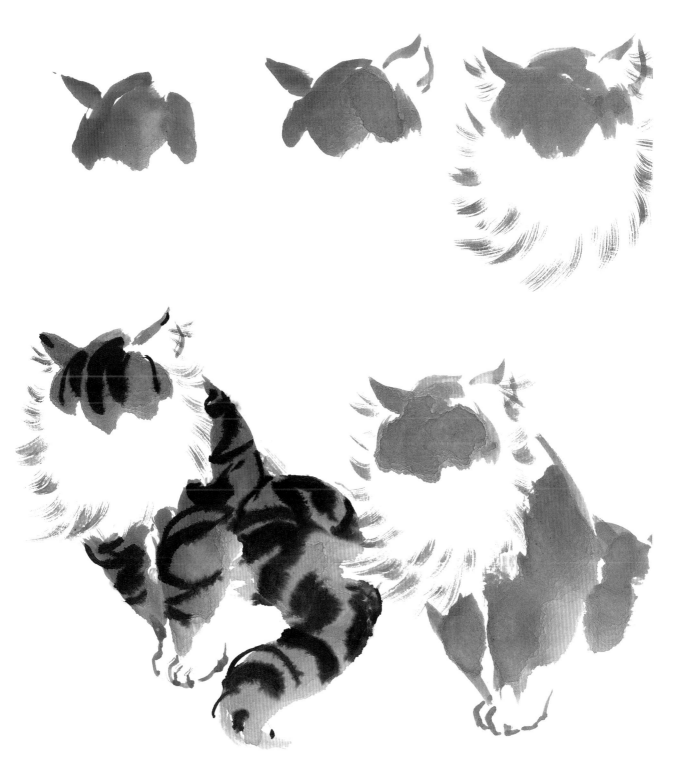

狸花猫，头部圆，面颊宽大，两耳间距远，耳廓深，眼睛形状似圆杏核。画法根据上面步骤的顺序逐步画出，先用赭石调墨画头部，干笔丝面部绒毛，然后色分浓淡层次画出身体，趁湿勾上黑色纹路，注意纹路随身体结构和动态有所变化。

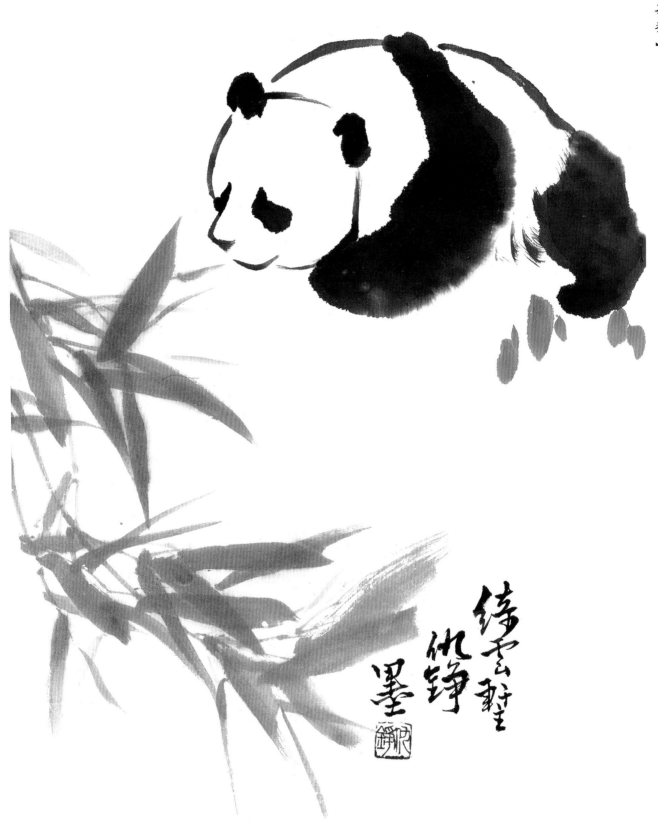

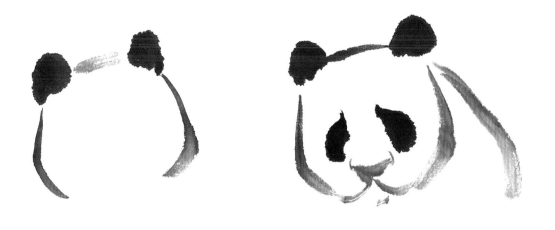

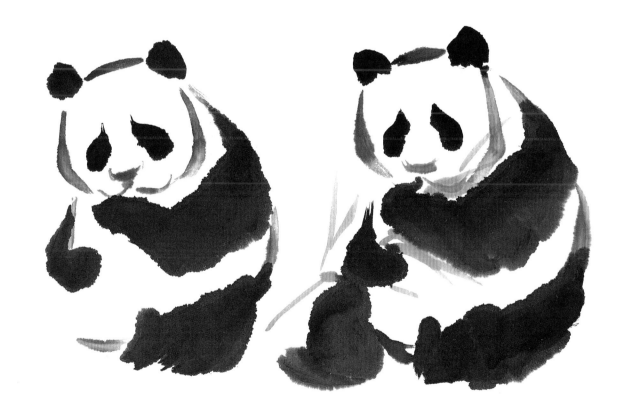

　　熊猫，我国特有的珍贵哺乳动物。耐寒，体大且肥胖，形似熊略小，尾短，通体毛密而光滑。眼周、耳、前后肢和肩部黑色，其余均为白色。喜食竹类植物，能直立行走，也能攀爬树木，行动憨态可掬。

　　先用笔蘸浓墨点扎出双耳，形似半圆，淡墨中锋勾出头部、背部，再用浓墨画出前肢和后肢。要表现出毛茸茸的感觉，笔上需有一定量水分，行笔适当控制速度，大胆而肯定。最后用浓墨点睛、勾趾。因其体态胖、圆，故点扎、勾线时要处处注意表现这一特征。

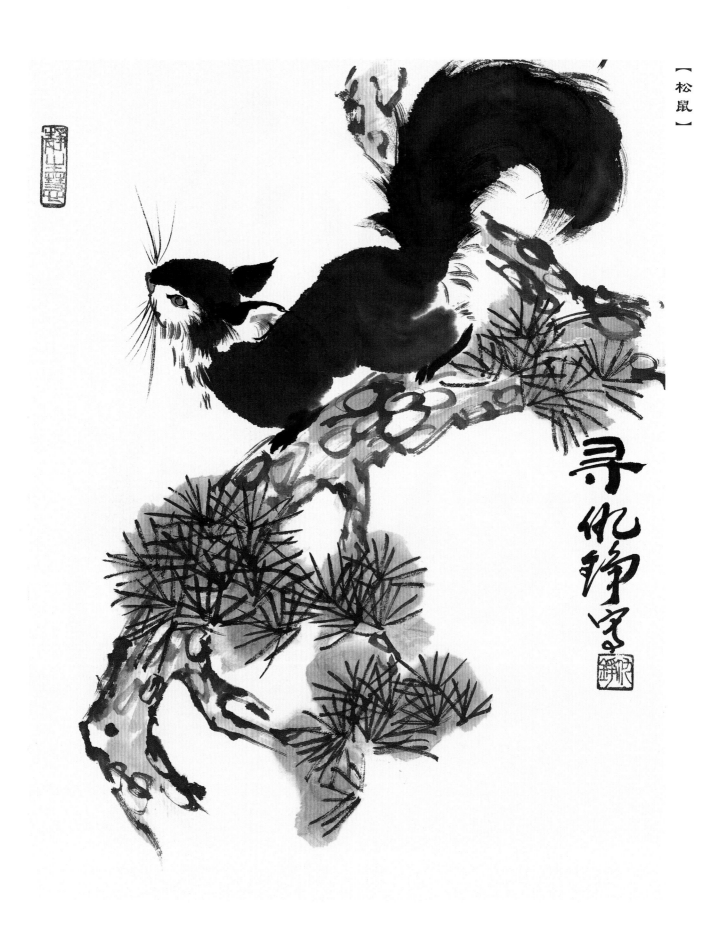

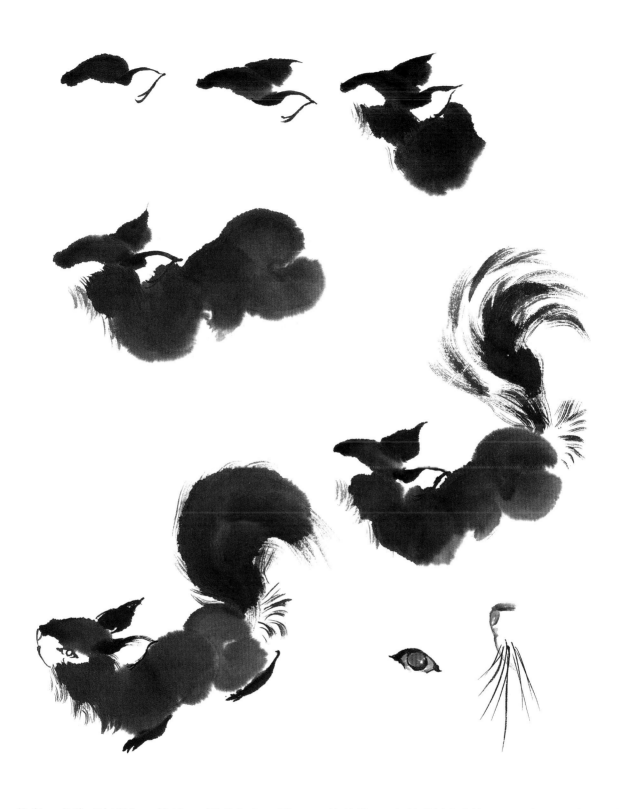

　　松鼠，亦称"灰鼠"。体长 25 厘米左右，尾蓬松，体毛灰色、暗褐色或褐色，腹部白色，冬季耳有毛，林栖。嗜食松子和胡桃等果实，有时食昆虫和鸟卵。动作敏捷，形态可爱。

　　先用深墨点戤头部及耳，再点头部两笔和身体几笔，而后用淡墨破笔丝毛。点画四肢，重点要把大尾巴毛茸茸又十分灵活的姿态画出来，画时控制水分不要太多，行笔速度稍慢，下笔不要犹豫不定，以免打结。最后再把头部的眼睛、嘴巴及四肢的脚趾点画妥当。

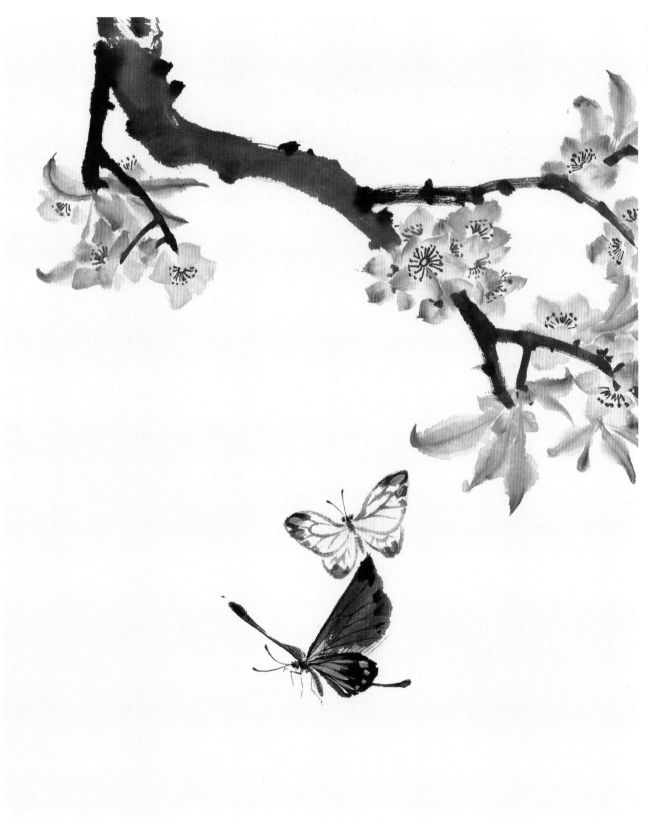

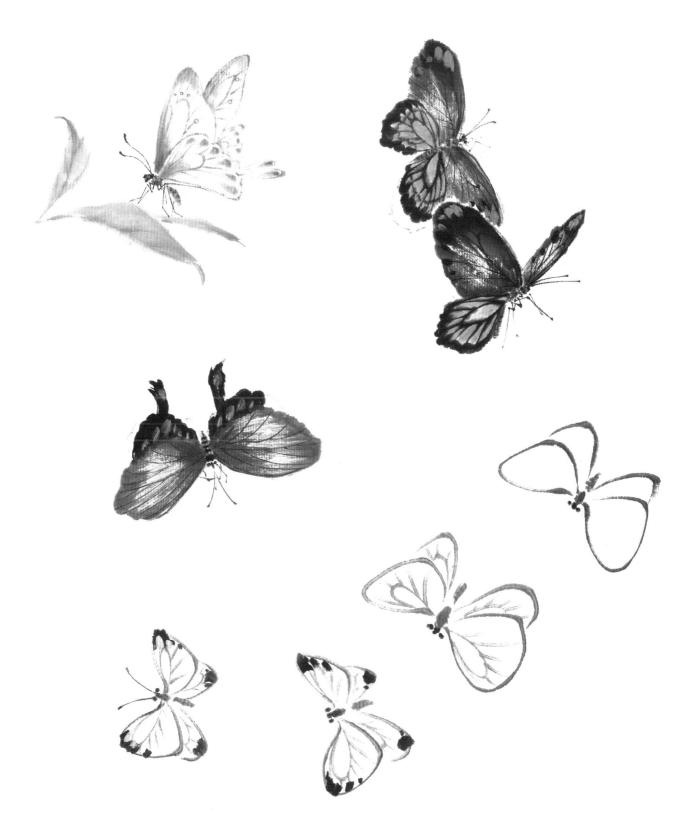

　　蝴蝶，身体分为头、胸、腹三部分，头胸较小，腹部狭长，胸前六只细长脚。头部有一对棒状触角和一卷曲自如的口器，前后各有一对较大且不透明的翅膀，翅及体表密被鳞状毛，形成各种花斑，色彩鲜艳，图案丰富。蝴蝶品种繁多，可平时多观察记录。

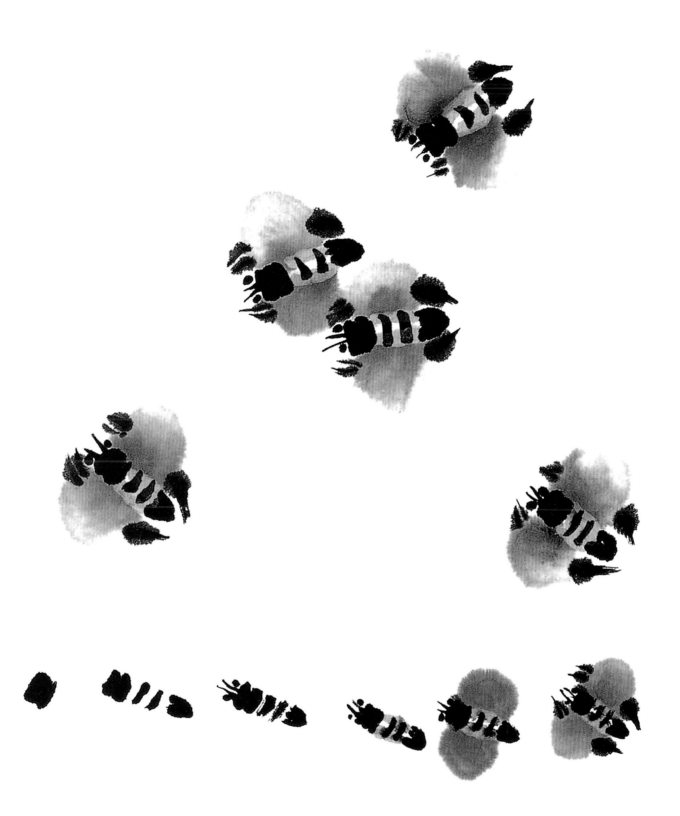

蜜蜂，六足昆虫，群居。身体由头、胸、腹组成。头有一对短触须和眼睛，背胸部有两对薄翅，全身呈赭黄色，腹部有黑色横纹，胸部两对前脚较短小，后面一对脚较长，用来采取花粉。

飞行时翅膀振动次数多，故不用画清楚两对翅膀，只需用淡墨点出两个半圆即可，注意点翅的位置应在头胸部，不要点在头胸腹的中间。稍干后在翅前点四只小短脚，后面点两只稍大的脚。

花鸟画中，石头多用作配景，画石头亦要选取与画面相协调的画法。画石多为石块或山石局部特写，故无论是用线勾勒成形，还是用大笔点皴、皴擦而成，或方或圆都必须简炼、概括。行笔可运转并提按笔锋，一气呵成。还须注意表达出石的明暗阴阳变化。

篱笆和栅栏可用没骨画法，也可用双勾画法，一般要根据画面主体部分的表现手法而定。如画面线条多时可选用没骨法，画面线条少时则可选用双勾法。为表现画面层次感，可用不同墨色或不同颜色表现，但一定要注意整体协调。

图书在版编目（CIP）数据

中国画名师典范课堂. 花鸟写意之基础技法 / 李罗, 仇铮
著. -- 南京 : 江苏凤凰美术出版社, 2019.1
　ISBN 978-7-5580-5360-3

　Ⅰ.①中… Ⅱ.①李… ②仇… Ⅲ.①花鸟画 – 写意画 – 国画
技法 Ⅳ.①J212

中国版本图书馆CIP数据核字（2018）第225287号

责任编辑　曹智滔
特邀审读　樊　达
装帧设计　王　主
　　　　　沐　晨
校　　对　杨媛媛
责任监印　朱晓燕

书　　名　中国画名师典范课堂. 花鸟写意之基础技法
著　　者　李　罗　仇　铮
出版发行　江苏凤凰美术出版社（南京市中央路165号　邮编: 210009）
出版社网址　http://www.jsmscbs.com.cn
制　　版　南京新华丰制版有限公司
印　　刷　合肥精艺印刷有限公司
开　　本　889mm×1194mm　1/12
印　　张　5.25
版　　次　2019年1月第1版　2019年1月第1次印刷
标准书号　ISBN 978-7-5580-5360-3
定　　价　32.00元

营销部电话　025-68155790　营销部地址　南京市中央路165号
江苏凤凰美术出版社图书凡印装错误可向承印厂调换